家庭日记

——森友治家的故事 2

［日］森友治 摄

潘一伟 译

北京出版集团公司
北京美术摄影出版社

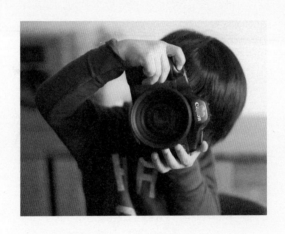

　　这里记录的，不过是平凡平淡的每日生活。大部分照片拍的是女儿小海，儿子小空，狗儿豆豆、糯米团和妻子阿达。因为我很宅，拍摄地几乎都是家里或附近。希望今后的每天，也能像之前的每天那样，明天，后天……就这样慢慢地，逝者如斯。

　　　　　　　　　　　　　　　　　森友治

出场人物介绍，阿达执笔。

阿森（爸爸）　　1973年生，九州男儿。兴趣广泛，唯不喜外出。犹擅挪移屋内"乾坤"——摆弄家具和布置屋子等。想要的东西，明明已经打定主意非买不可了，还是要装模作样地说明一下理由。反正，也没人认真听，结果不外乎是——"好的好的，买了！"

阿达（妈妈）　　1974年生。完全不为老公影响，零兴趣爱好家庭主妇一枚。对于频繁上演的"乱买东西说明会"也曾认真听过，但完全不能理解。所以从此以后，说明会的结果基本都是——"好的好的，随你去吧！"

小海（姐姐）　　1999年生。见缝插针看漫画，漫画高于一切。关于将来工作的理想是，想做不难的工作。"但工作的话，应该都不那么容易哦。"于是现在开始犯难。眼下接受义务教育中。加油哦。

小空（弟弟）　　2004年生。每天的大部分时间都会变身为超级英雄。昨天晚上的梦话是："变身！""我最厉害！"长大后最想做的事情是戴上眼镜。一定会实现的，我想。加油。

豆豆　　1996年生。混血犬。女生。出生于青森县，却很怕冷。最喜欢被窝。特技是，在家里找到一个舒服的角落安静下来，装作不存在于这个世界。一直默默地喜欢着咖喱饭（从来没有吃过）。会用眼睛告诉你一切（但要认真去看她的眼睛才行）。

糯米团　　2008年生。短腿猎犬。女生。爱吃醋，善感伤。最爱米饭。特技是跑步时手脚耳朵一起吧嗒吧嗒动起来（慢跑型选手）。叫她时只会用眼神回应，基本上连尾巴也不会动一下，属于节能环保型。

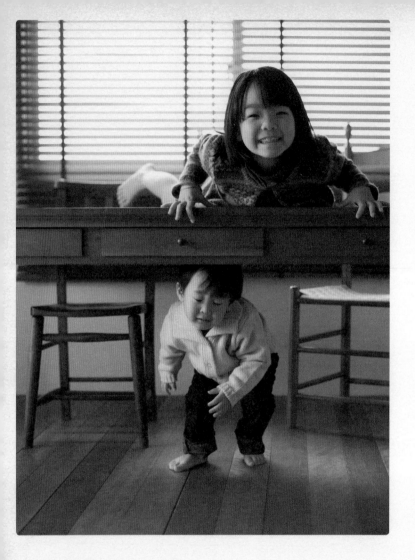

2007年1月1日（星期一）
新年——啊痛！——快乐！

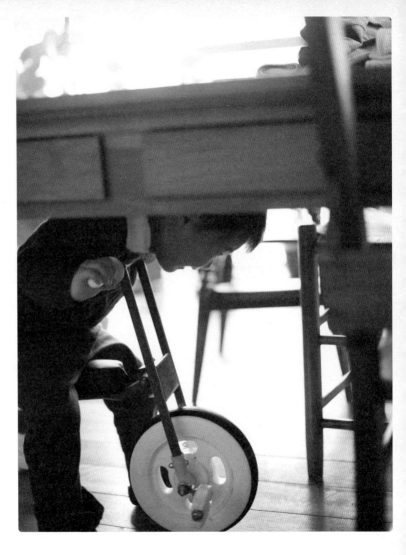

2007年1月6日（星期六）
　　钻到桌子下面动不了了的小空。把他救出来前拍的这
张照片，一点镜头感也不给。

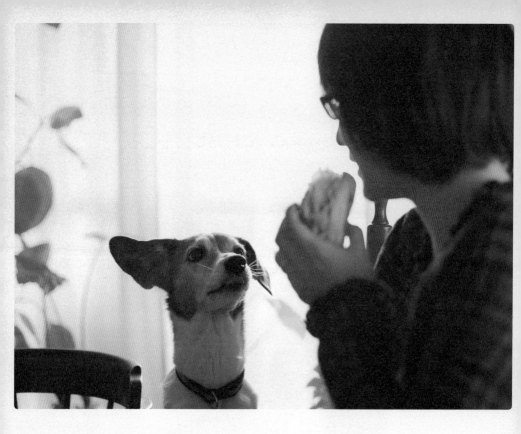

2007年1月15日（星期一）

舔着舌头的豆豆。

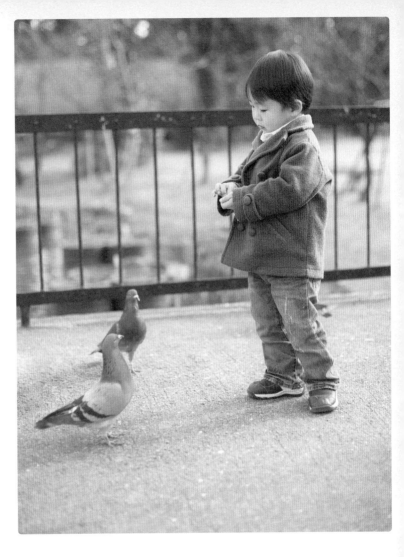

2007年1月20日（星期六）
终于不怕鸽子了，还能喂食了，了不起！

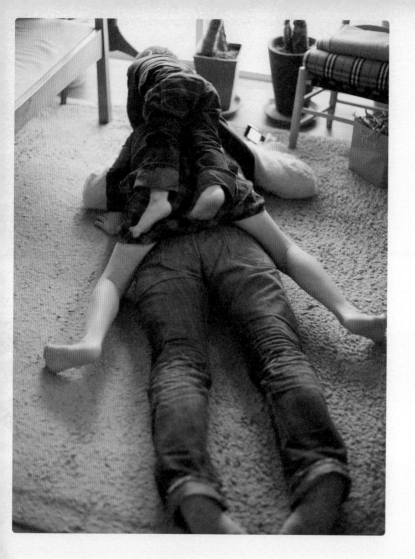

2007年1月24日（星期三）

机会难得，报仇雪恨！阿达大败，一蹶不振。

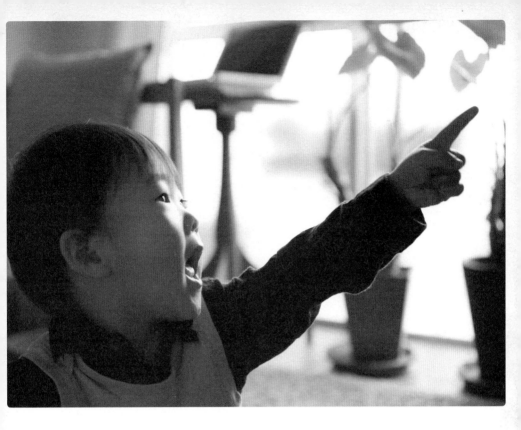

2007年2月4日（星期日）
怪兽出现担心不已，小空为奥特曼加油。

2007年1月31日（星期三）
清晨。早上好，泡泡！

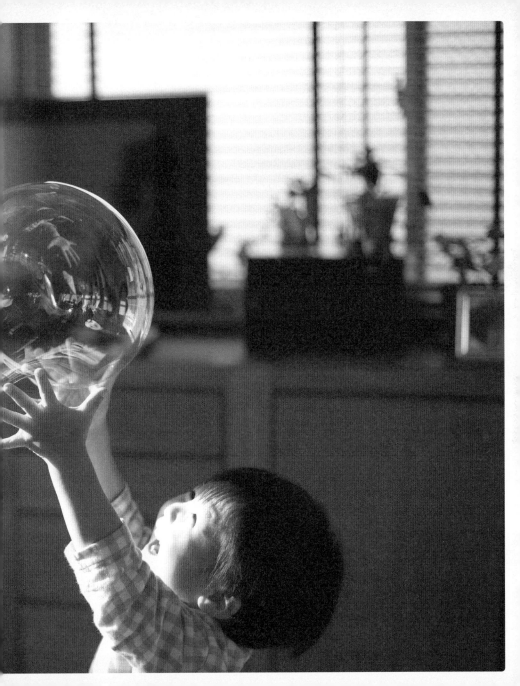

2007年2月5日（星期一）
吃面条撒一地的小空！真头疼啊。

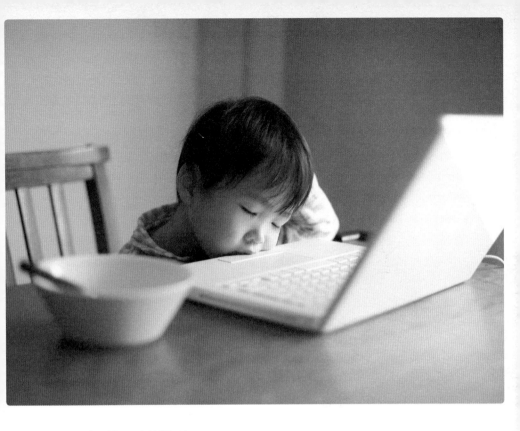

2007年2月9日（星期五）
撑不住了，吃……Macbook。

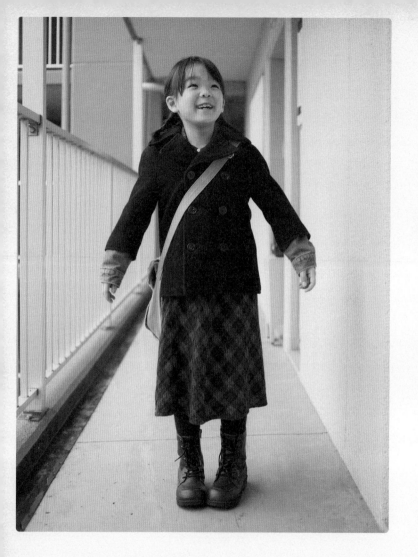

2007年2月27日（星期二）

出门前，在家门口的过道上。怪怪的？ 是小空的外套啦。

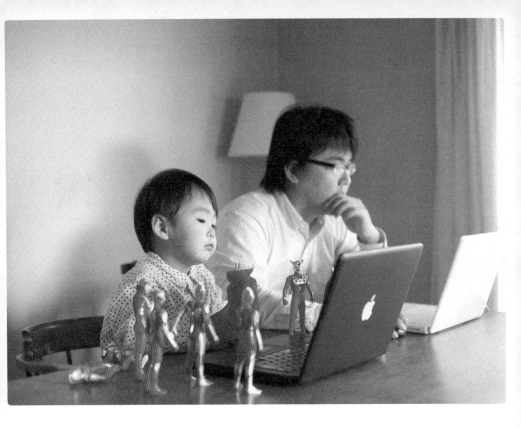

2007年2月28日（星期三）

正在收邮件的，是我。

密切关注着泰罗奥特曼与怪兽战况的，是小空。雷欧奥特曼、艾斯奥特曼、佐菲奥特曼、杰克奥特曼、梦比优斯奥特曼和佐菲奥特曼爸爸。

睡觉中的，是赛文奥特曼。

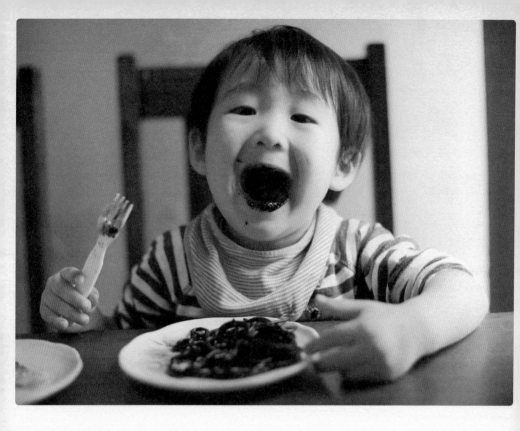

2007年3月3日（星期六）
小空居然爱吃章鱼汁。今天阿达真不该穿白T恤啊。

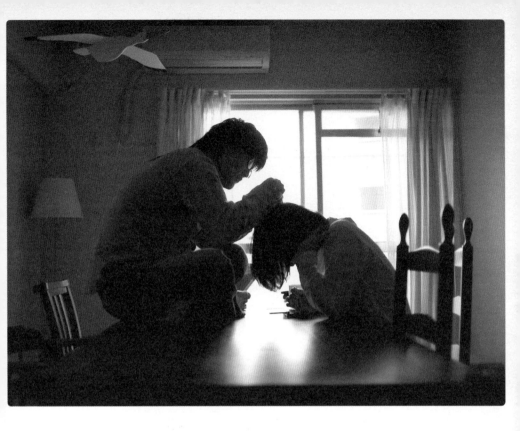

2007年3月6日（星期二）
埋头DS游戏的阿达，埋头给她拔白头发的我。鹣鲽情深。（小海　摄）

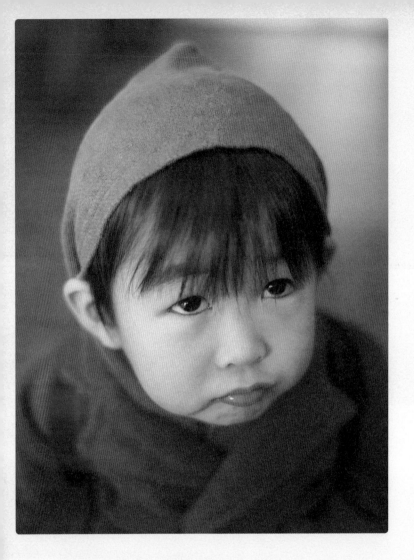

2007年3月10日（星期六）
3月寒，要戴帽，耳朵弄不好，小空摆臭脸。

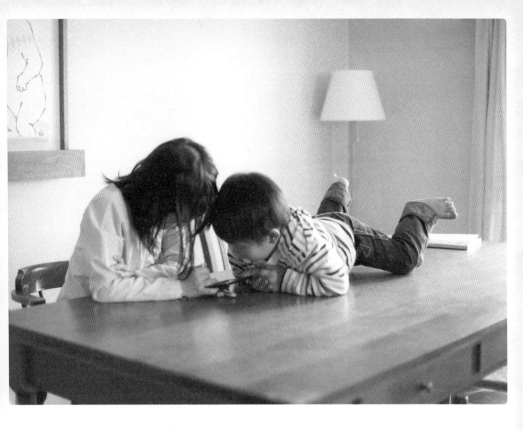

2007年3月19日（星期一）
小海在玩"动物森林"游戏，小空捣乱。W形腿。

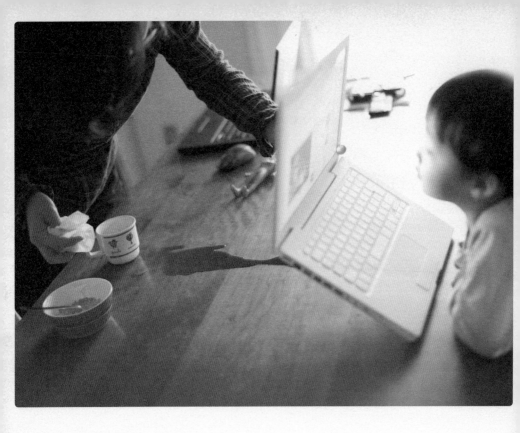

2007年3月20日（星期二）

抓拍到的千钧一发！阿达救下了笔记本电脑，打翻果汁的小空却无知无觉，继续看他的佐菲奥特曼。

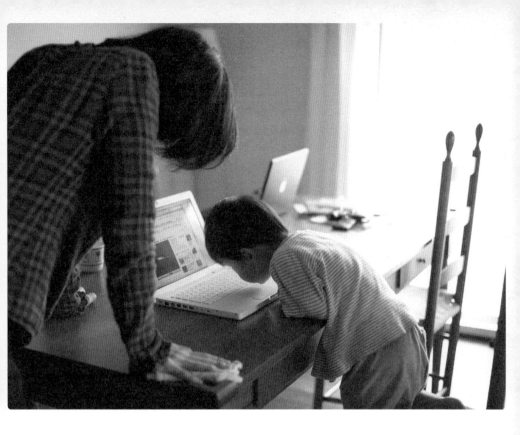

2007年3月20日（星期二）
阿达盛怒难消，小空认错道歉，……眼睛偷瞄着电脑。

2007年3月25日（星期日）

蜕皮。脱完这层，里面应该就是光溜溜的了。

2007年3月27日（星期二）
拔不出，闷住了。

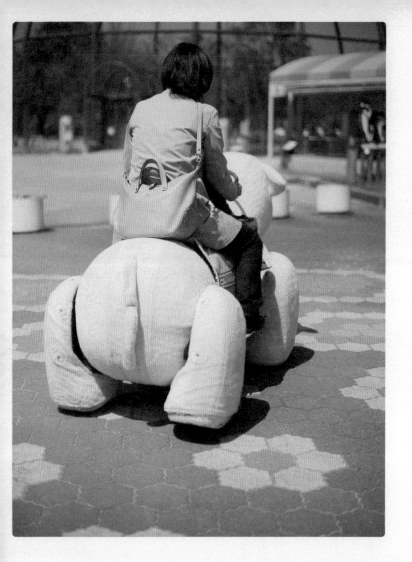

2007年3月28日（星期三）

开心的阿达。

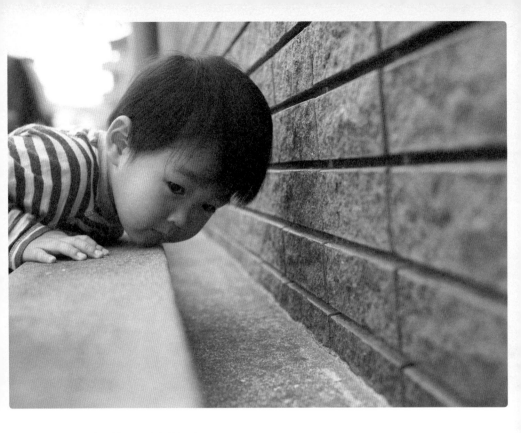

2007年3月30日（星期五）
小空看蚂蚁，津津有味。

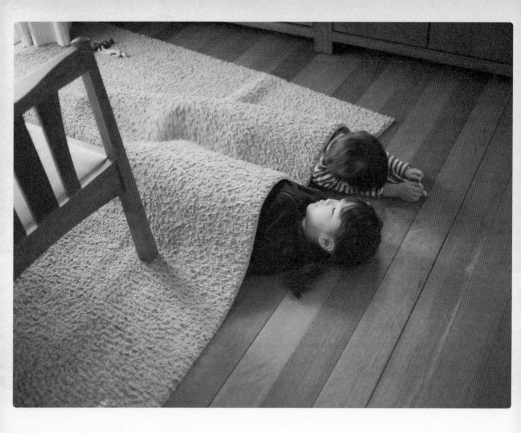

2007年3月31日（星期六）
今日奇观。此非床褥。

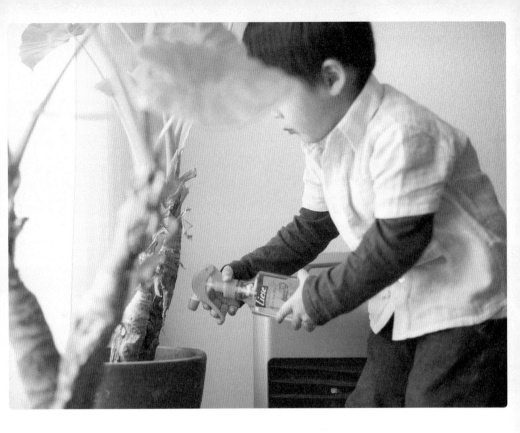

2007年4月5日（星期四）
帮助海芋先生清晨梳洗。徒劳无功。

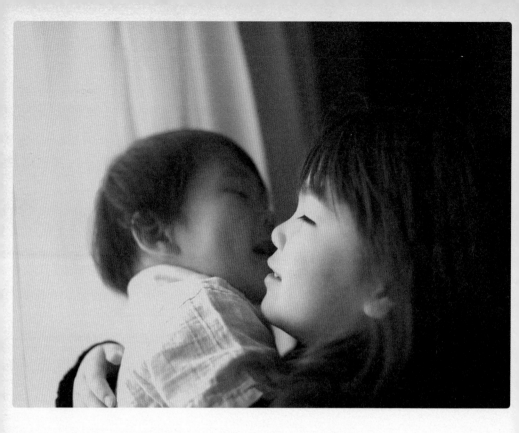

2007年4月7日（星期六）
抱在一起的姐弟俩。小海小声说了句："有点儿臭。"

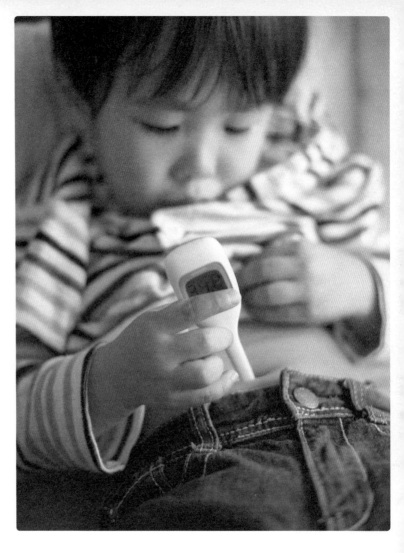

2007年4月10日（星期二）
肚脐上是量不出的。

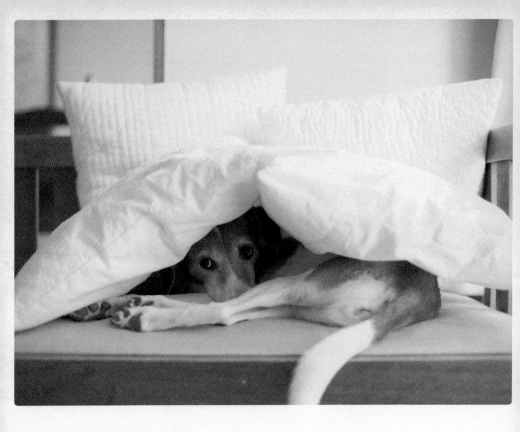

2007年4月12日（星期四）
豆豆又被埋进了被子里。"犯人"已锁定。（正看着阿达）

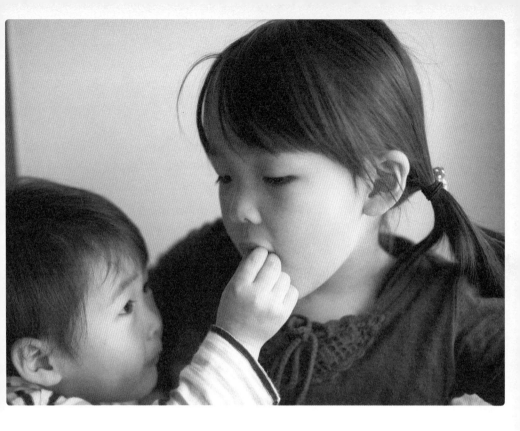

2007年4月13日（星期五）
姐姐的牙松了，小空好想拔下来。

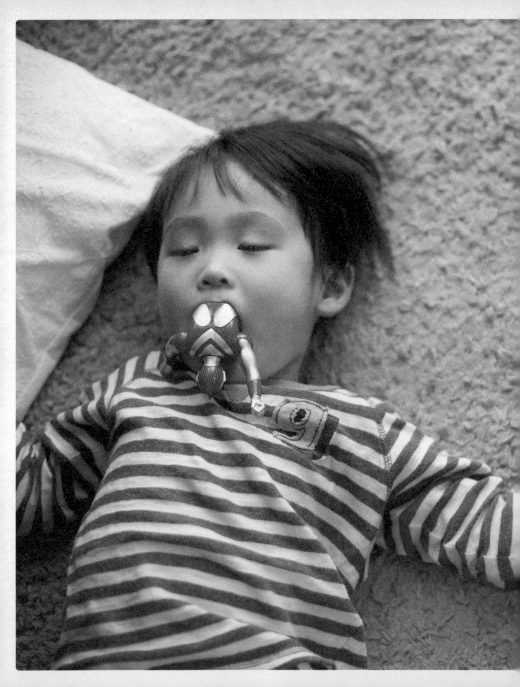

2007年4月14日（星期六）
　今日奇观。嘴里叼着佐菲奥特曼80上半身睡着了。

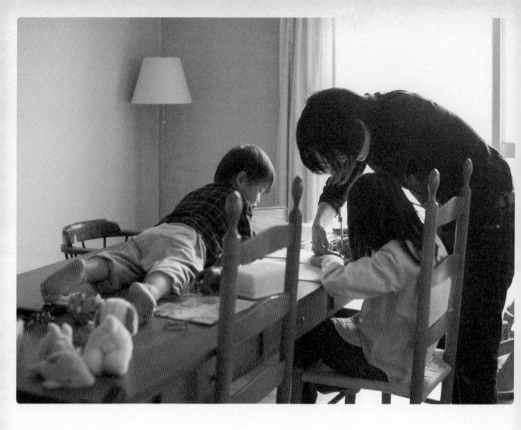

2007年4月23日（星期一）
写着作业的小海，和一旁窸窸窣窣的小空。

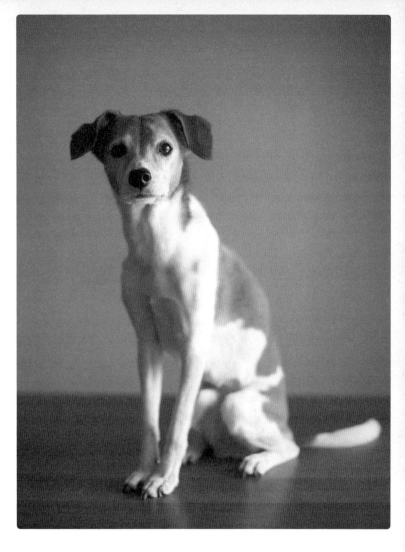

2007年4月24日（星期二）
内八字。

2007年4月28日（星期六）
阿达为假寐小空之所获，无计可施。

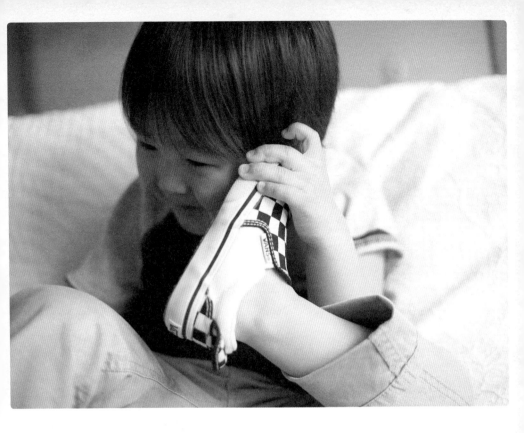

2007年5月5日（星期六）

小空打电话。"好的好的！啊，没问题！啊，是是是！"嗯，很像我。

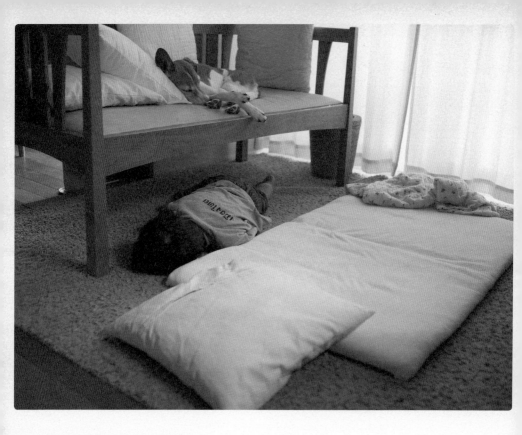

2007年5月9日（星期三）
颠而倒之，方可入睡。

2007年5月12日（星期六）

　　慌慌张张拍下的不知所谓的一帧照片。一大早冲破了
纱窗的小空。

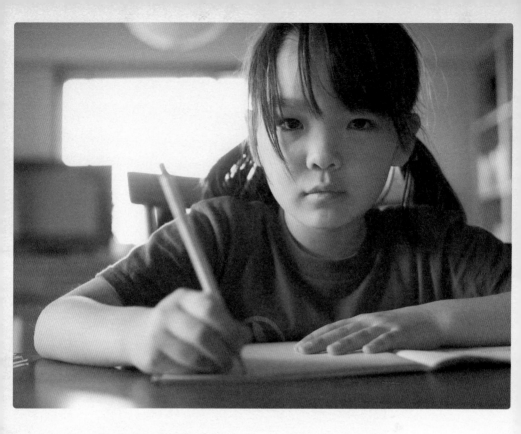

2007年5月14日（星期一）
没做作业就去玩儿，妈妈生气了。干吗瞪我啊？

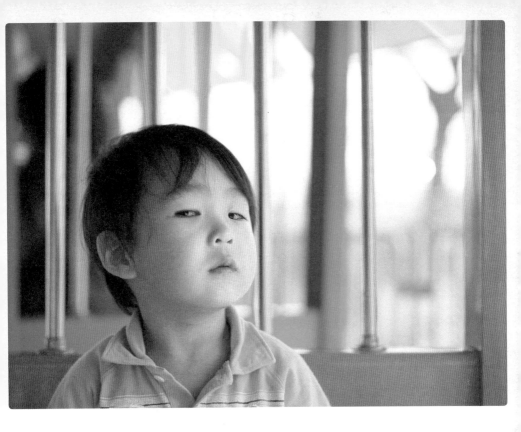

2007年5月19日（星期六）
家附近的小公园。小火车只剩粉红色的了，小空很不爽。

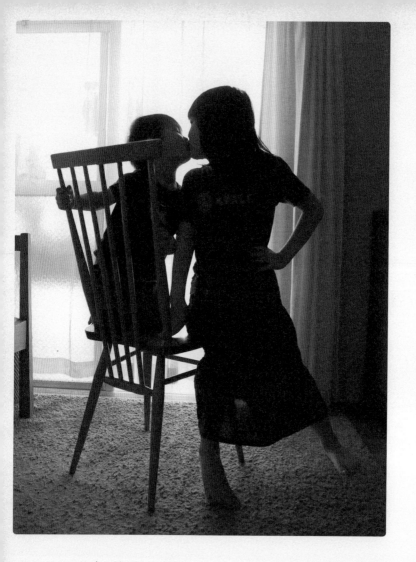

2007年5月22日（星期二）

　　给姐姐吃巧克力。摆出一副"明明知道我不爱吃巧克力，干吗嘛！"样子的小海。

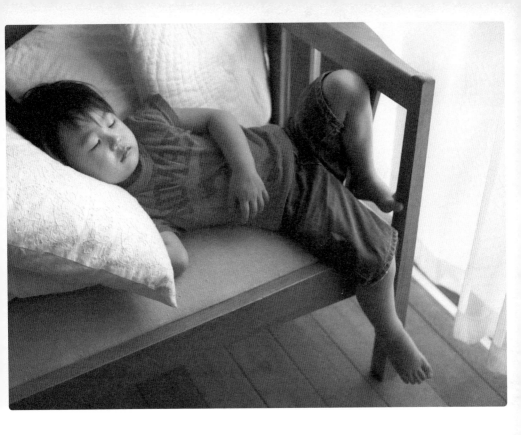

2007年5月23日（星期三）
午睡中。全靠脚趾挂住。

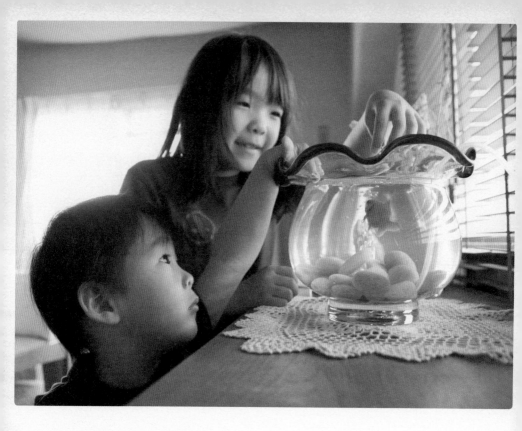

2007年5月27日（星期日）
喂食。小空全喂给鱼缸沿儿了。

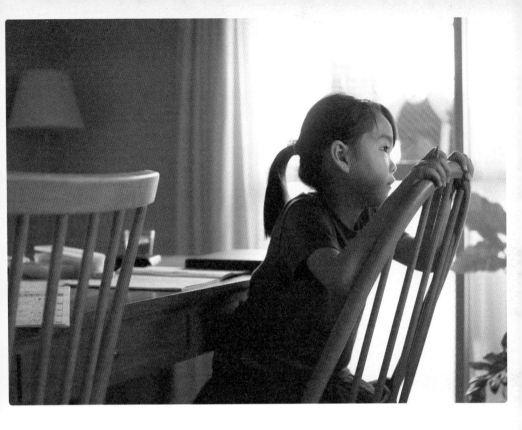

2007年5月29日（星期二）
写着作业看起了电视的小海。小心，阿达要来了！

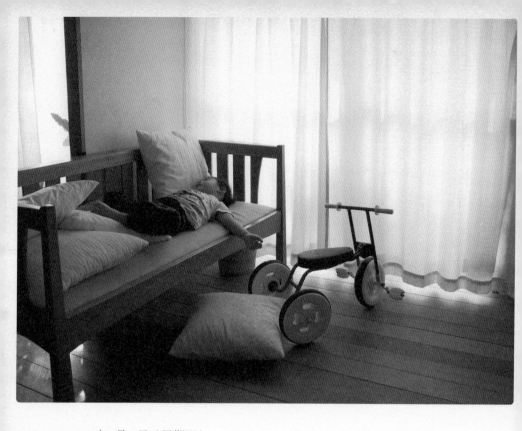

2007年5月31日（星期四）

清晨。睁开眼睛没看到小空。原来跑这儿来了。

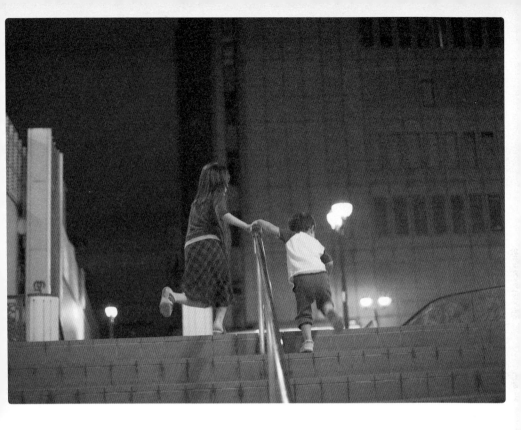

2007年6月1日（星期五）
傍晚散步，又走到了车站。总是这个车站，总是会玩很久。

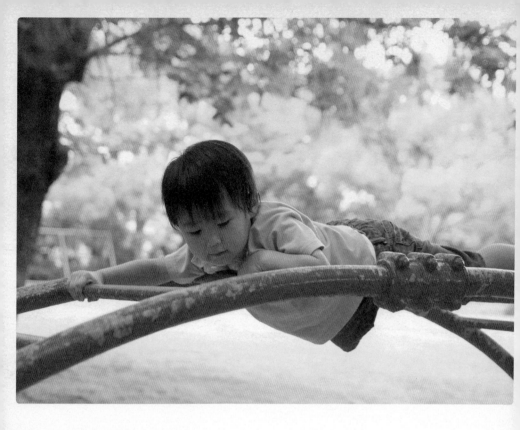

2007年6月2日（星期六）
在公园的攀爬架上为所欲为的小空。

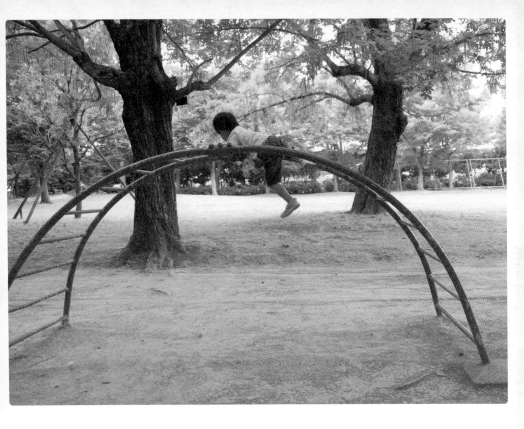

2007年6月2日（星期六）
然后就尴尬在上面，下不来了。

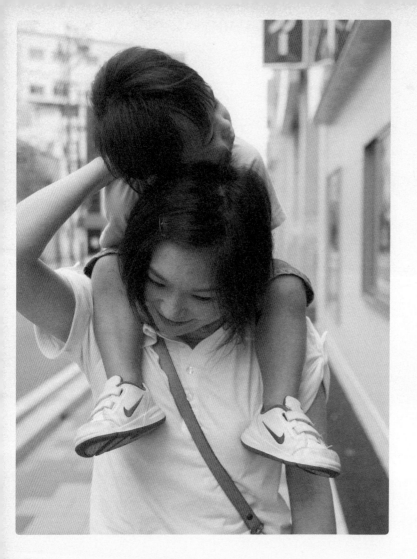

2007年6月5日（星期二）
今日奇观。睡着了。

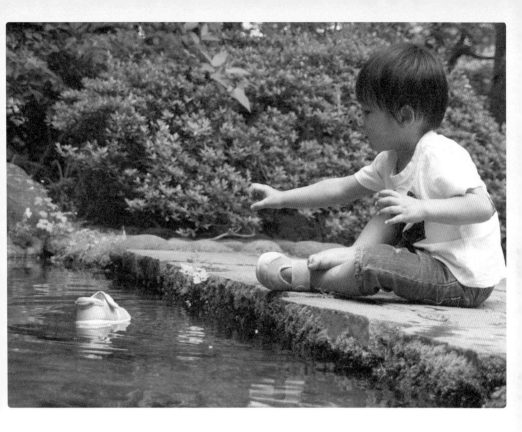

2007年6月6日（星期三）

今日奇观。小空的鞋子，启航。

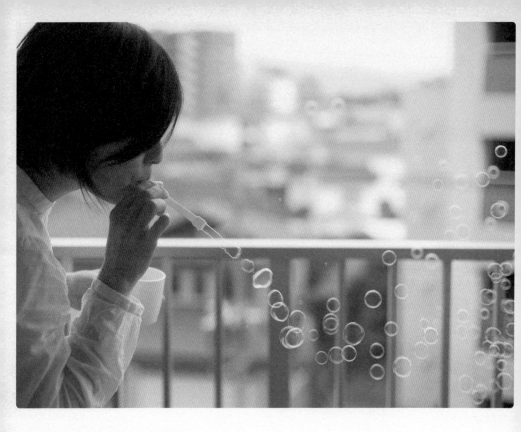

2007年6月16日（星期六）
在阳台吹泡泡。阿达向小空发起进攻。

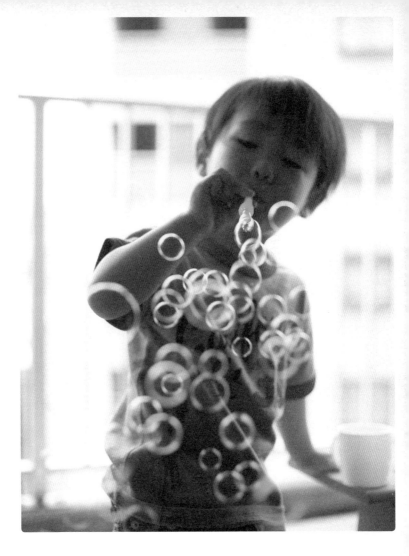

2007年6月16日（星期六）

专业人士小空。

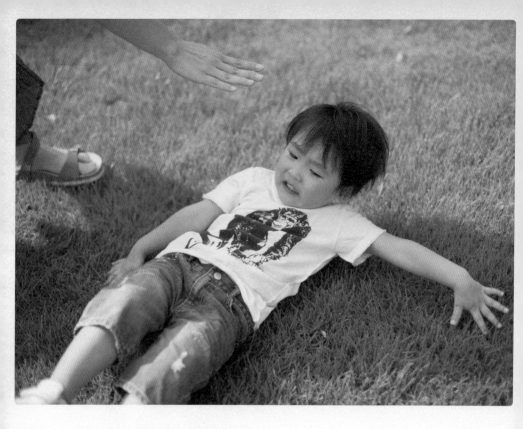

2007年6月20日（星期三）

　　有惊无险。第一次与草地亲密接触的小空，和中途停下的阿达的援助之手。

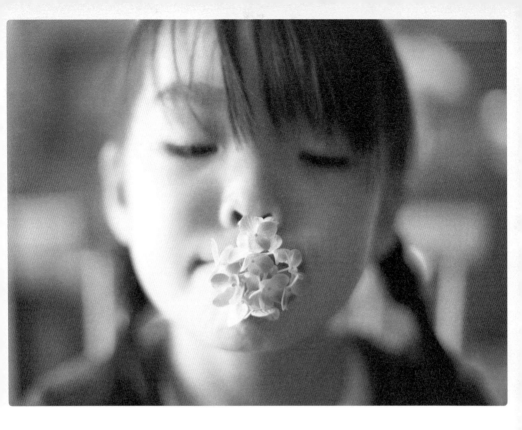

2007年6月23日（星期六）
买回家的绣球花，剩了这么点儿。

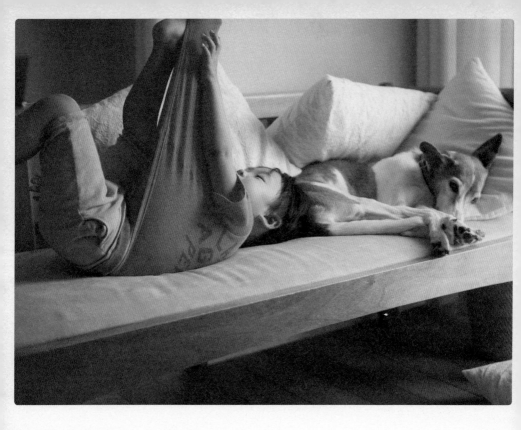

2007年6月25日（星期一）
发现罪证。（小空皱皱巴巴的T恤）

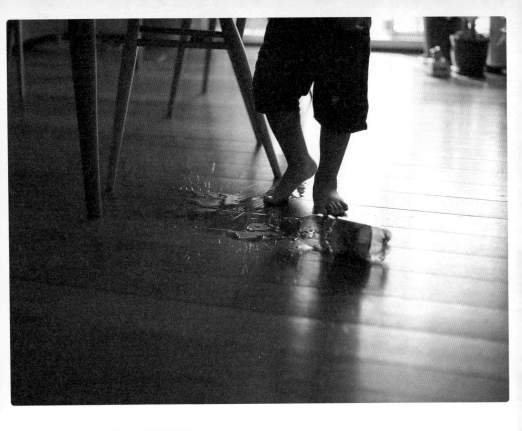

2007年7月1日（星期日）
又把水弄洒了。正在设法销毁证据，但好像没办法了。

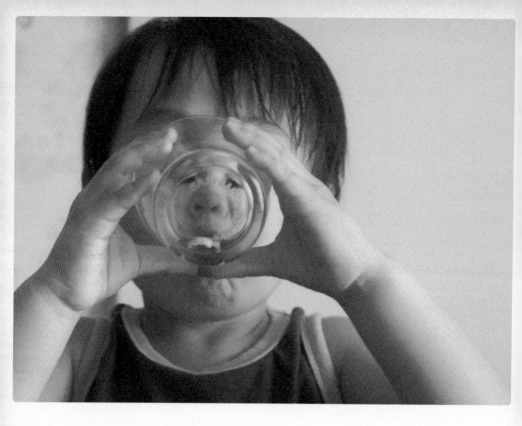

2007年7月3日（星期二）
透过"镜头"的眼睛，有点儿恐怖。

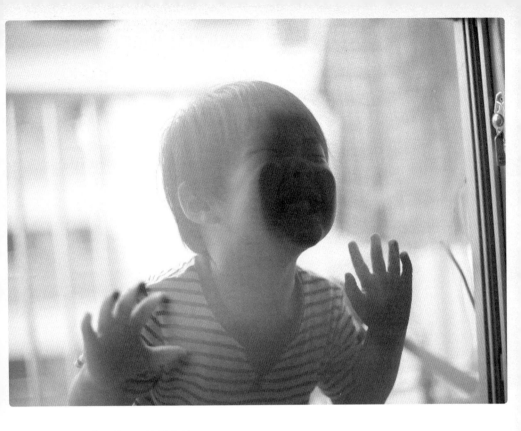

2007年7月5日（星期四）
阳台上，进不来。

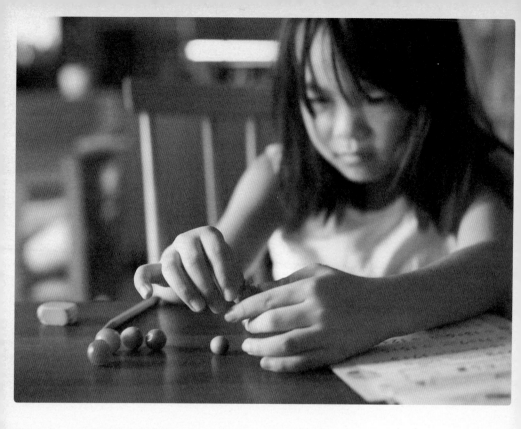

2007年7月9日（星期一）

　　小海种的樱桃番茄，还是青乎乎的，就被小空给摘了。作为
姐姐，小海的每一天都充满了考验。

2007年7月11日（星期三）
阿达怒了，小空怕了。

2007年7月11日（星期三）
想放回去，不行吧。

2007年7月18日（星期三）

抱头苦思的小海写作业。放在一边的躲避球。

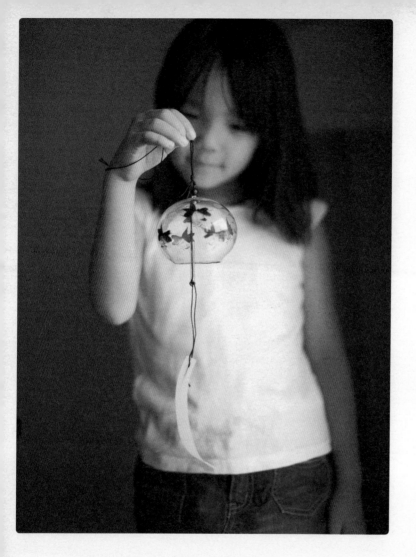

2007年7月20日（星期五）
买了一只玻璃风铃，开窗，等风来。

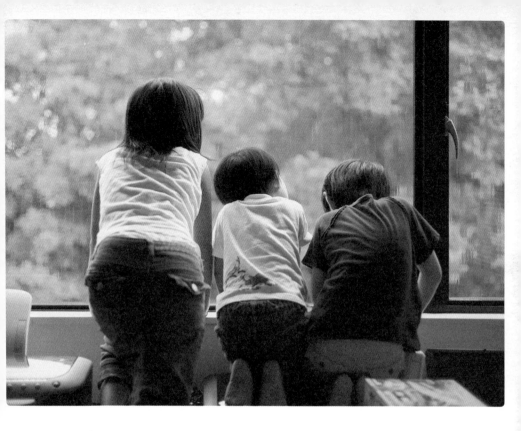

2007年8月7日（星期二）

雷阵雨。趴在窗台兴奋又紧张的3个人。"好厉害啊台风！"小薰（外甥）连声说。

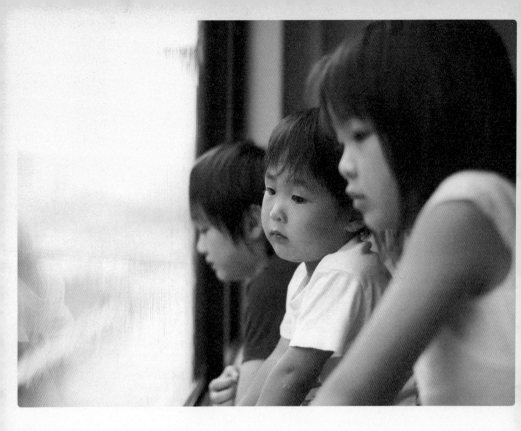

2007年8月7日（星期二）

"九州的台风厉害吧！"我得意扬扬。

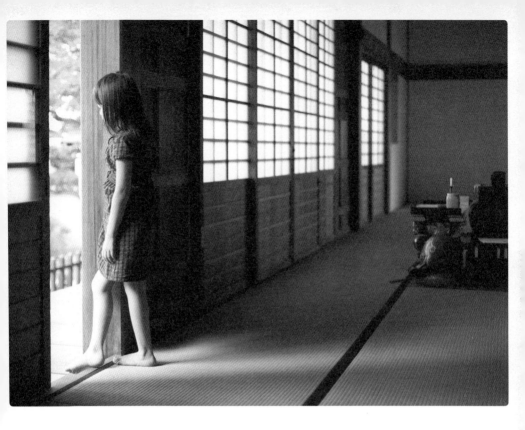

2007年8月14日（星期二）
盂兰盆节，寺里。

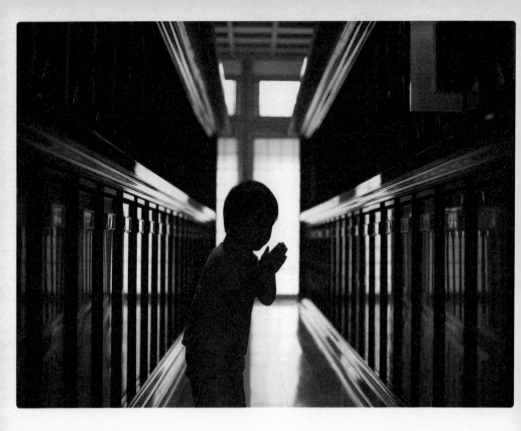

2007年8月14日（星期二）
"……（叽叽咕咕）"小空拜佛。

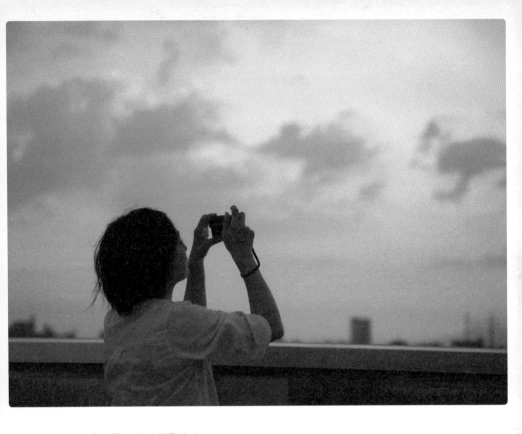

2007年8月18日（星期六）
小海和小空在车里睡着了。途中的晚霞很美。阿达。

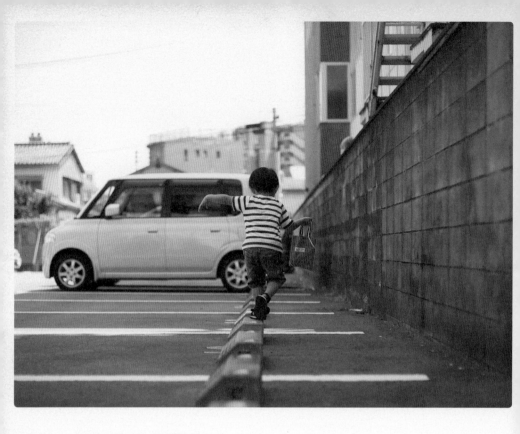

2007年8月22日（星期三）
平衡。

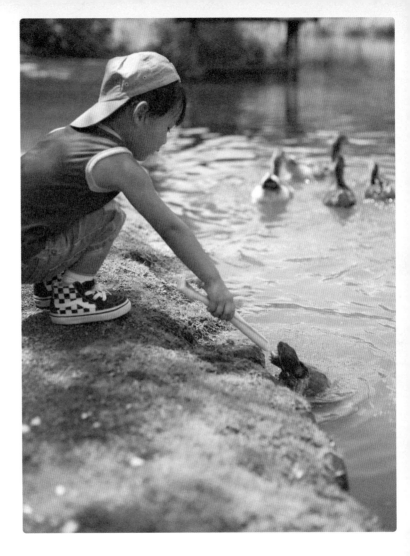

2007年9月2日（星期日）

去公园看野鸭，顺便发现了喂小龟的方法。

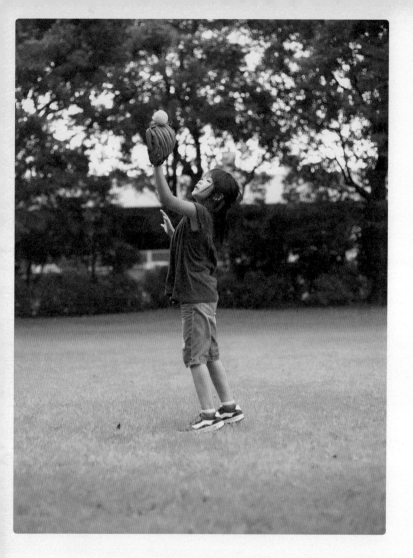

2007年9月5日（星期三）

遗憾。

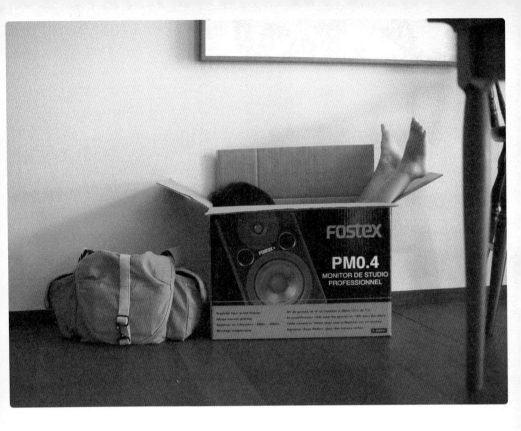

2007年9月6日（星期四）
纸盒里的儿子。

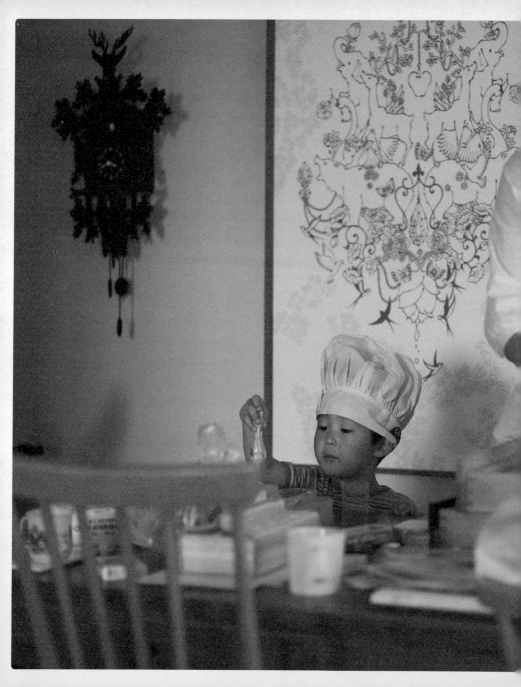

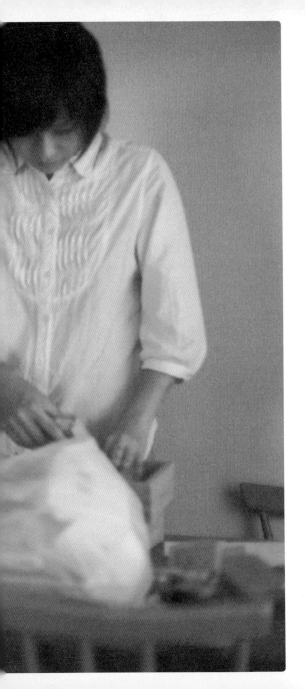

2007年9月11日（星期二）
阿达和大厨一起大扫除。

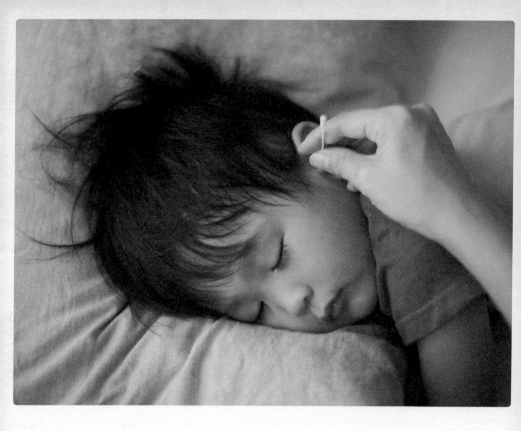

2007年9月8日（星期六）
掏掏耳朵就睡着了的小野马。

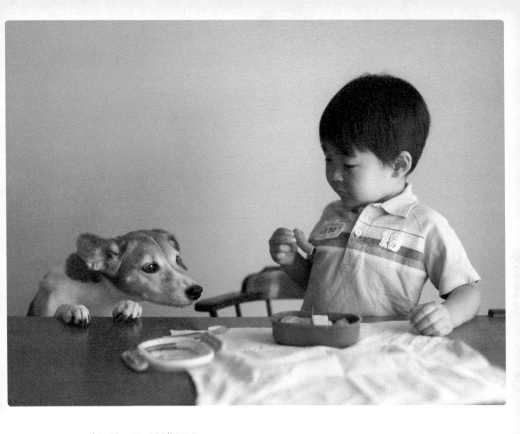

2007年9月12日（星期三）

　　小海要去参加社会课的实地学习，于是小空也沾光得了一个便当。现在，豆豆也盯上了。

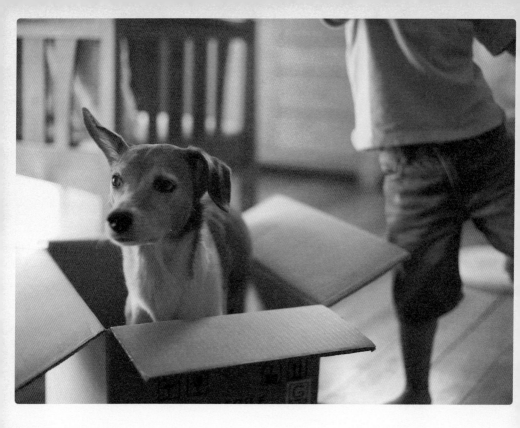

2007年9月15日（星期六）
被放进纸箱子里的豆豆罕见地摆臭脸了。

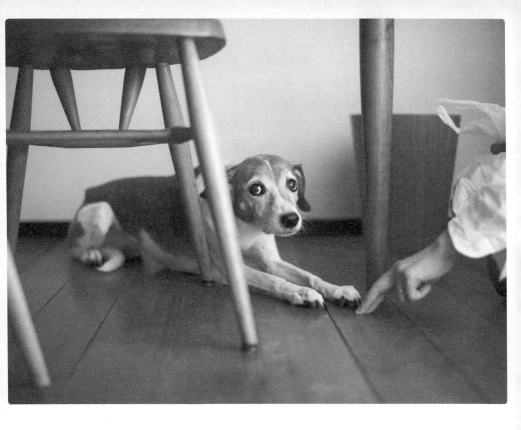

2007年9月28日（星期五）

　豆豆一个人看家的时候，偷偷舔了扔在垃圾箱里的御手洗团子汁，被阿达发现，大怒。向我求助，可⋯⋯

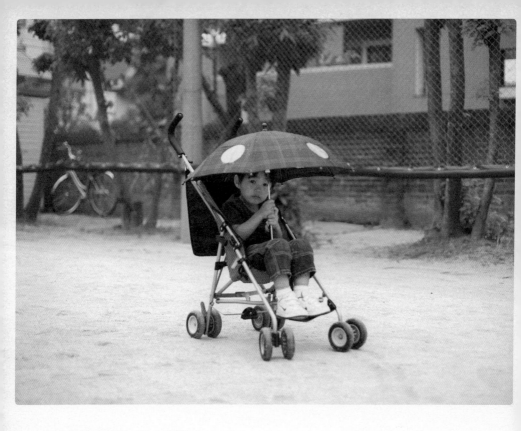

2007年9月30日（星期日）
去看小海的运动会，雨。（半路上放晴了）

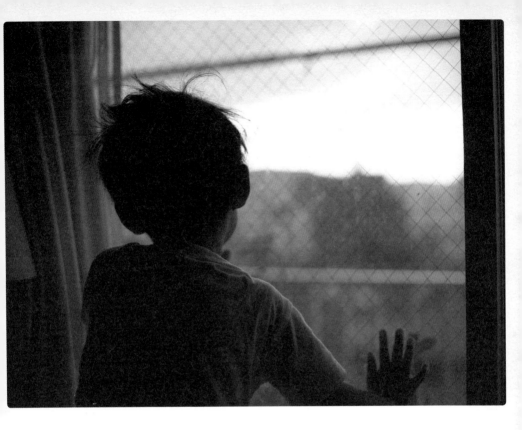

2007年10月2日（星期二）

清晨6点。

"老爸——快起床啊——好漂亮啊！"

被小空拖起来看朝霞。支好相机后，拍下的却是小空顶着一头乱发的小脑袋。

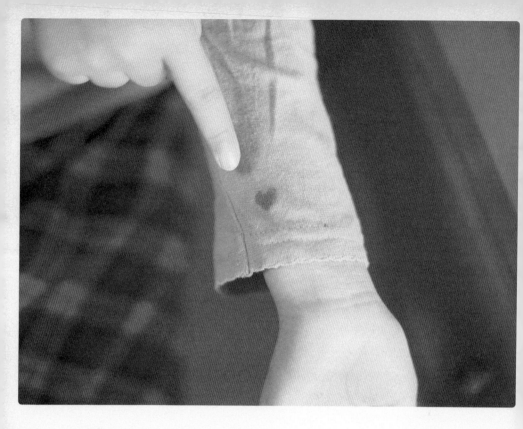

2007年10月6日（星期六）
今日奇观。茶洒了，洇出一颗心。

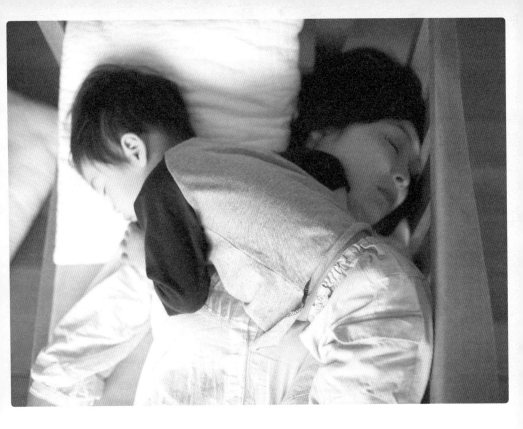

2007年10月14日（星期日）
午睡中。阿达真是怎么着都能睡啊。

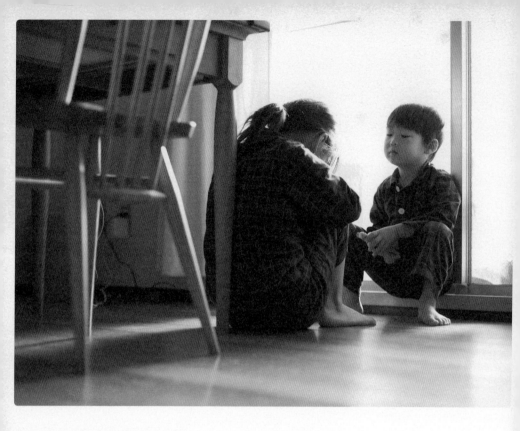

2007年10月23日（星期二）
像不像触怒导演的演员和教训演员的导演？（晒太阳时发生的事）

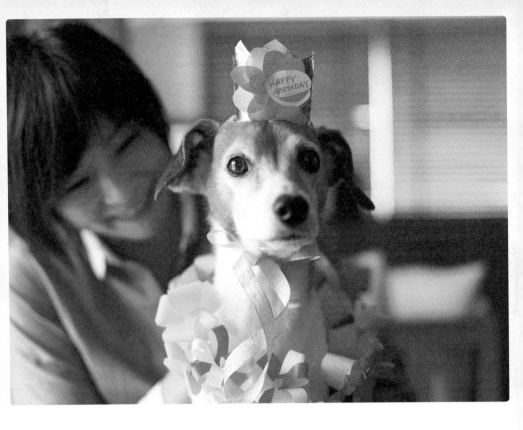

2007年11月7日（星期三）
豆豆生日快乐！很迷茫。

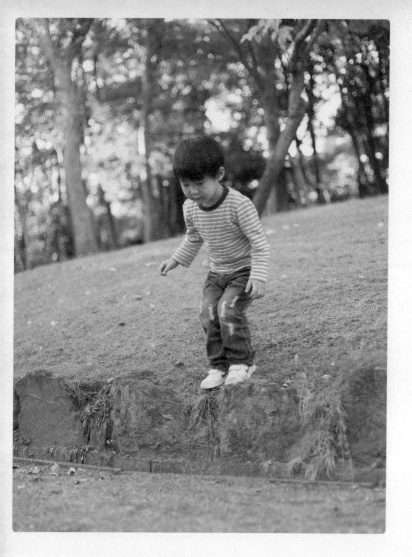

2007年11月8日（星期四）

不敢跳的勇士。

2007年11月9日（星期五）
欠考虑的小空，假聪明的小海。

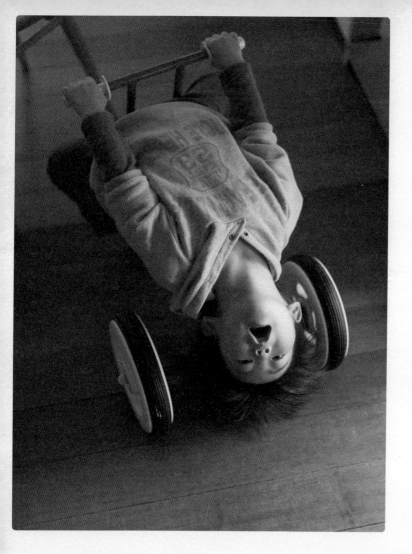

2007年11月22日（星期四）

"老爸，看——看我——厉害吧?！"小海小的时候老爸就看过啦。

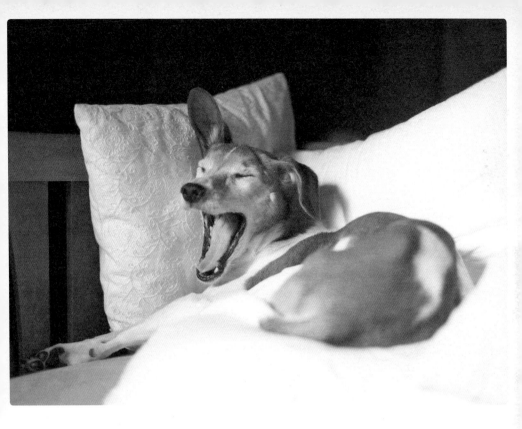

2007年11月29日（星期四）

打哈欠。

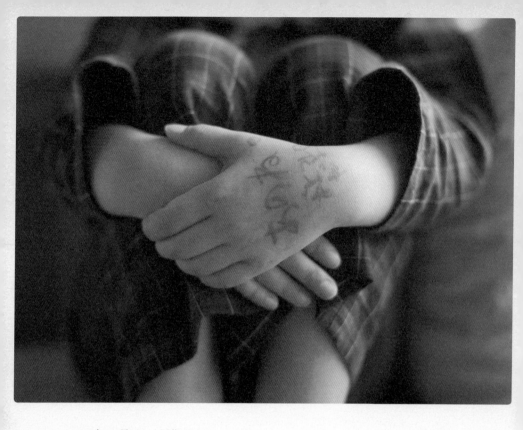

2007年12月2日（星期日）

小海在手上做笔记时，字总是写得很大。（今天的作业……好像是做笔记）

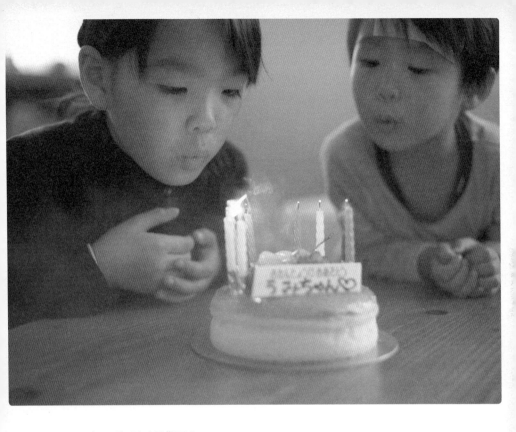

2007年12月9日（星期日）

　　小海的生日。受了伤还是不忘抢吹蜡烛的小空。（额头刚刚
摔了个包）

2007年12月21日（星期五）
　　和小空一起散步。一松手，
就会飞走了吧。

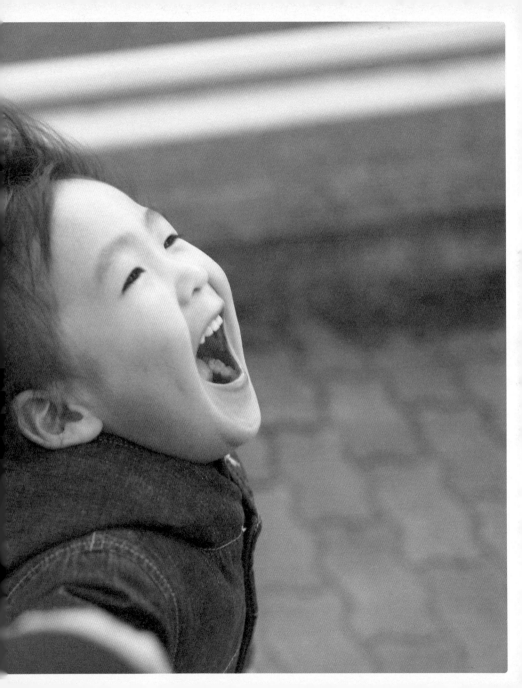

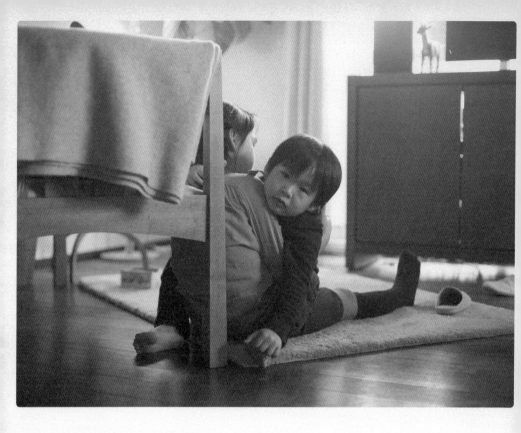

2007年12月14日（星期五）
连老爸都给惹火了。躲去小海怀里，密切关注这边的情况。

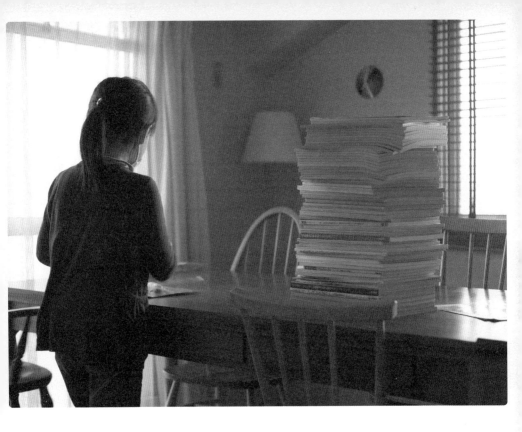

2007年12月28日（星期五）
大扫除，越堆越高的旧杂志。

2007年12月29日（星期六）
傍晚散步。怪怪小步跑。

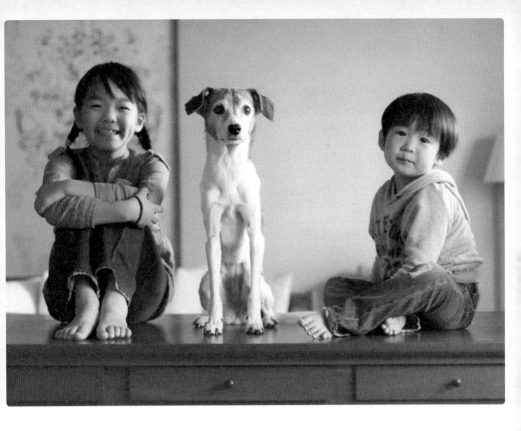

2008年1月1日（星期二）

新年好！

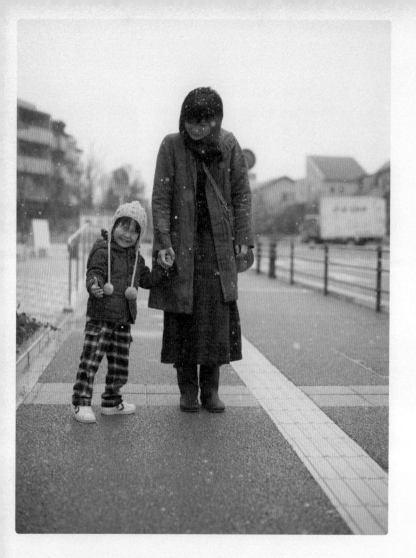

2008年1月2日（星期三）

下雪了。眼睛迷住了。

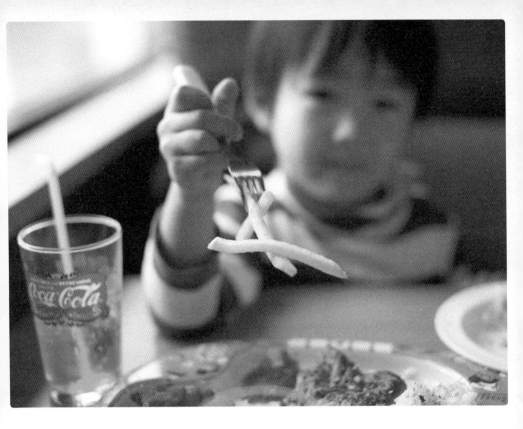

2008年1月9日（星期三）
一下子扎到的薯条们，保持着绝妙的平衡。

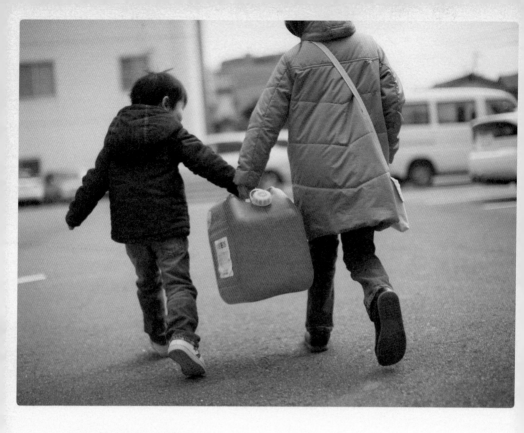

2008年1月13日（星期日）
跑步前进买灯油。

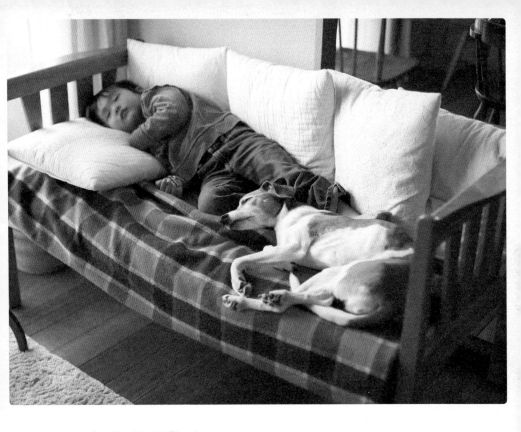

2008年1月21日（星期一）
睡午觉。

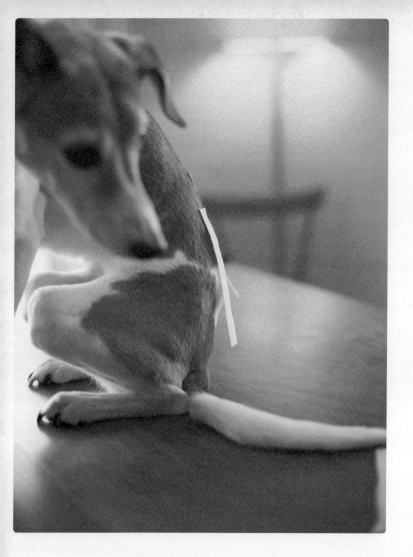

2008年1月26日（星期六）
豆豆背上被粘了纸条。

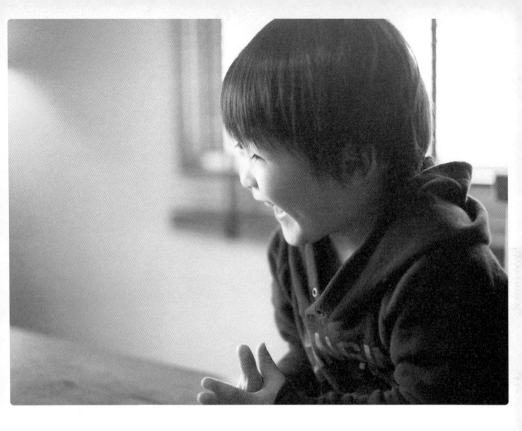

2008年1月26日（星期六）
"犯人"得意大笑。（太过分了）

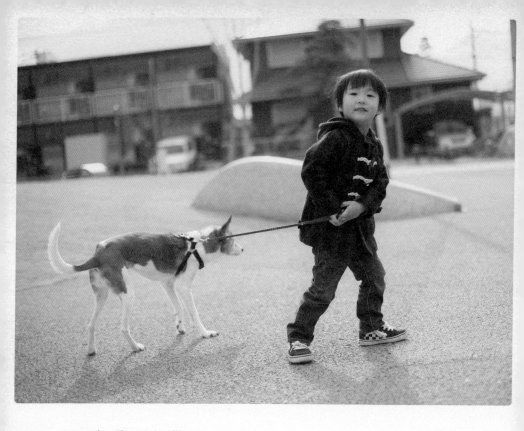

2008年1月31日（星期四）
拽着人家去散步。

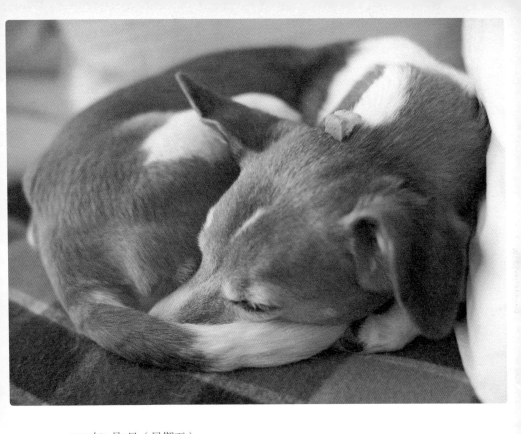

2008年2月8日（星期五）

　　脑袋上搁着最爱的黄油蛋糕居然都闻不到，完全没长狗鼻子的豆豆。

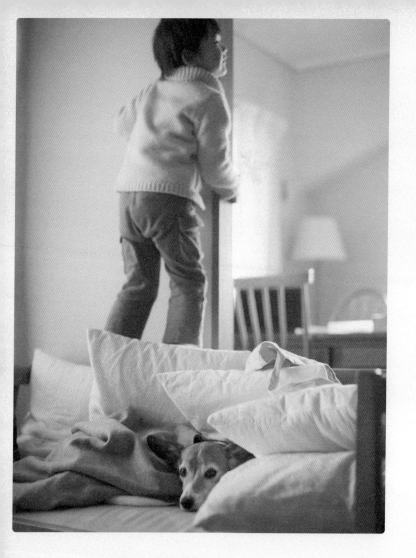

2008年2月10日（星期日）

小空又站到了不该站的地方，豆豆忐忑难安。

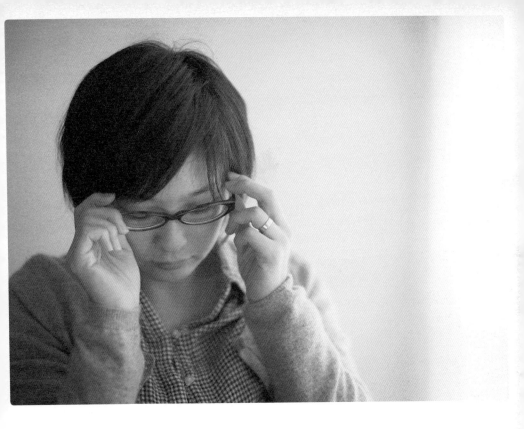

2008年2月11日（星期一）

起来了，动不了的阿达。昨晚熬夜了。

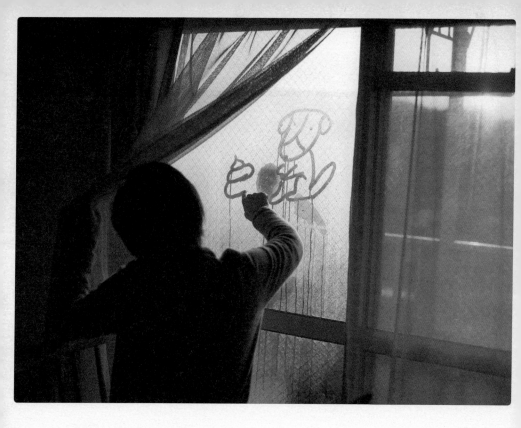

2008年2月17日（星期日）
在雾玻璃上画画的阿达。画得真难看。

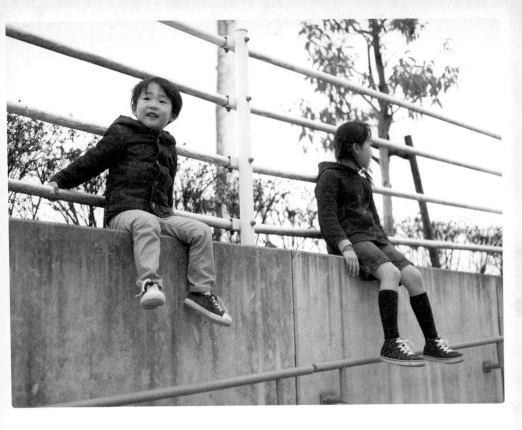

2008年2月23日（星期六）
好开心呀！同时双手紧紧抓着身后的栏杆。

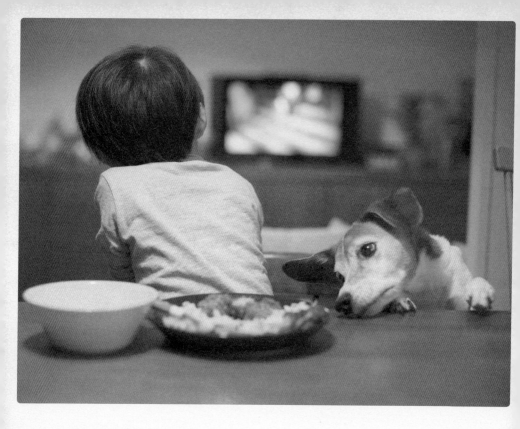

2008年2月24日（星期日）
瞄准目标。（后来因为前脚放上桌子而惹得阿达勃然大怒）

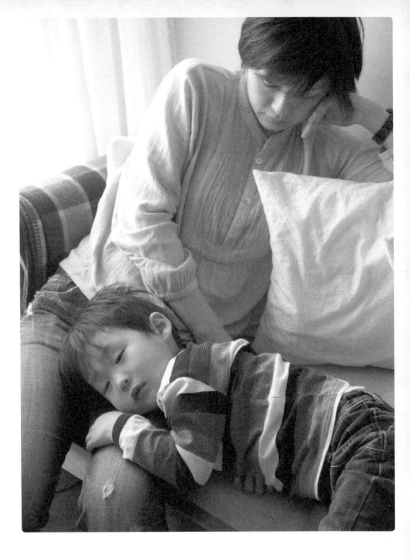

2008年2月27日（星期三）
午睡。小空快要睡着的样子，傻乎乎的。

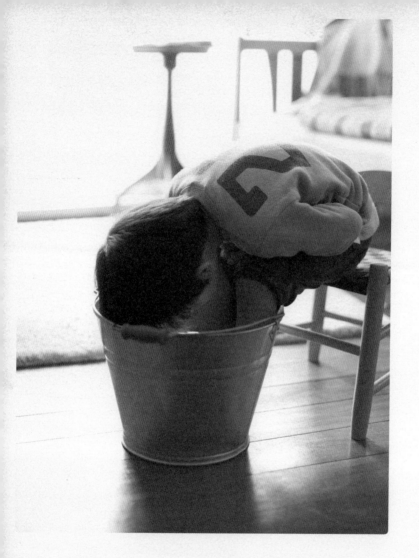

2008年3月5日（星期三）

总是羡慕人家能泡脚，终于他也泡到了。不可以洗头发！

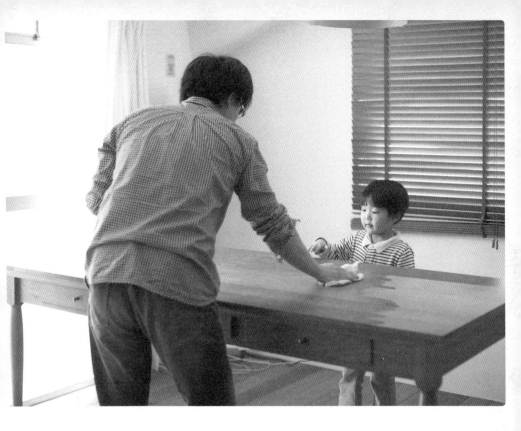

2008年3月6日（星期四）
给桌子上油，做护理。

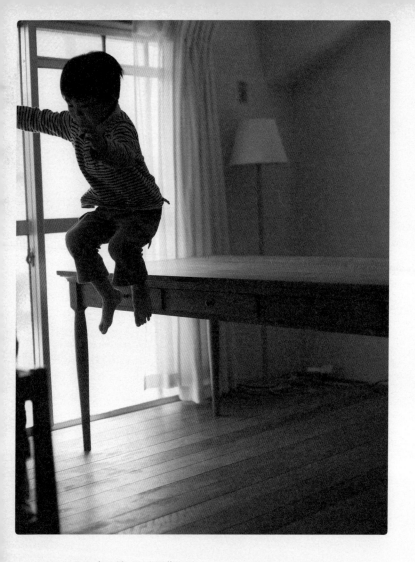

2008年3月6日（星期四）

会飞的小空。（然后我们俩都被阿达臭骂一通）

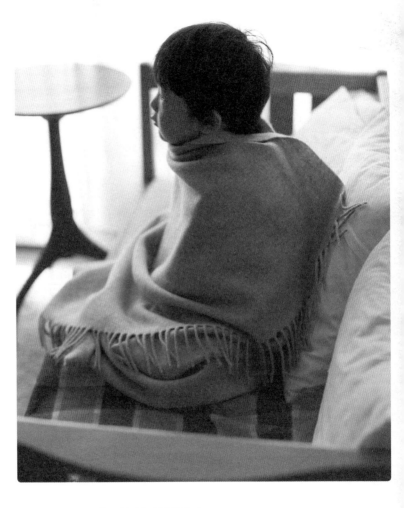

2008年3月8日（星期六）
小空感冒了。

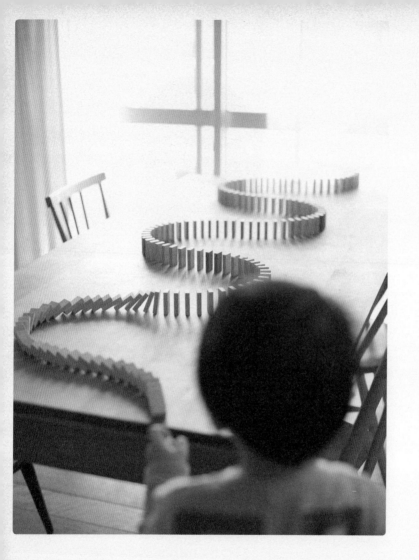

2008年3月10日（星期一）
　　木材店的朋友送的木制的多米诺骨牌。不管他们，我
先排起来玩一下。（小空负责推）

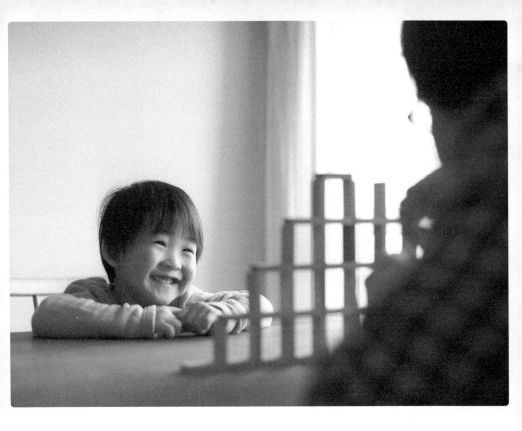

2008年3月10日（星期一）
抓着食指兴奋不已的小空。

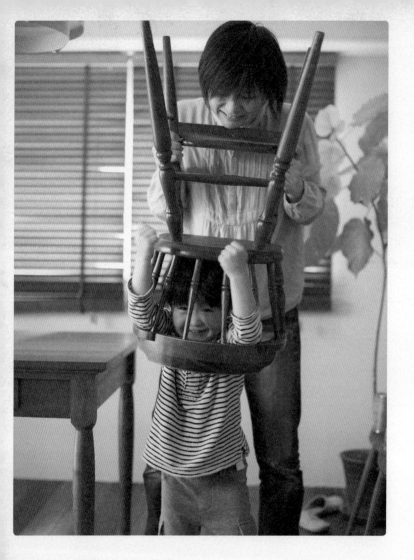

2008年3月11日（星期二）

合体怪兽，防守型。守住就是胜利。

2008年3月12日（星期三）
捉迷藏。好可怕。

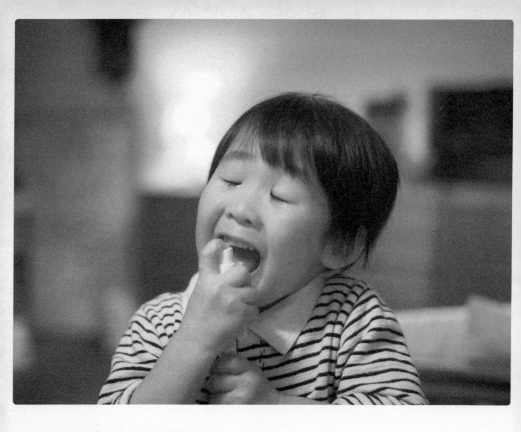

2008年3月13日（星期四）
喷雾式糖水，幸福一刻。

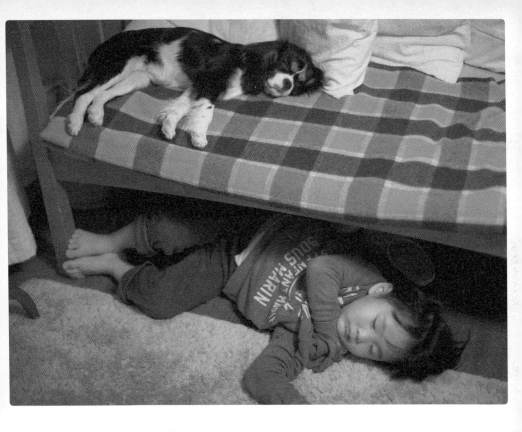

2008年3月16日（星期日）

又颠倒了。

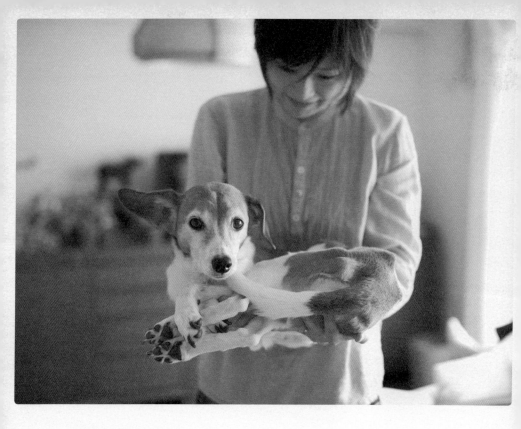

2008年3月17日（星期一）
坐在手臂上的豆豆。

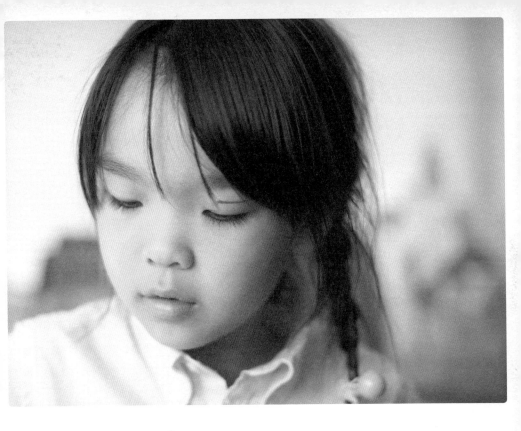

2008年3月19日（星期三）

青青一笔。

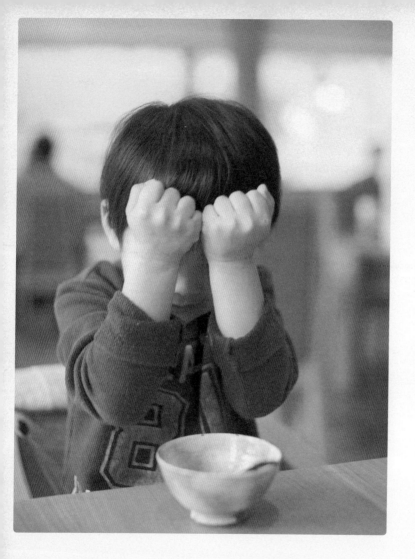

2008年3月24日（星期一）

"头冻住了……"冰棍儿吃得太快，冰到脑袋的小空。

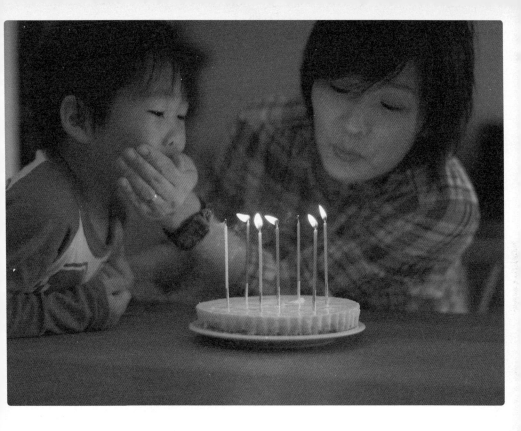

2008年3月26日（星期三）

　　知道小海不喜欢奶油，于是Miki特地送来了亲手做的没
有奶油的蛋糕。没有被小空抢吹蜡烛的阿达的34岁生日。

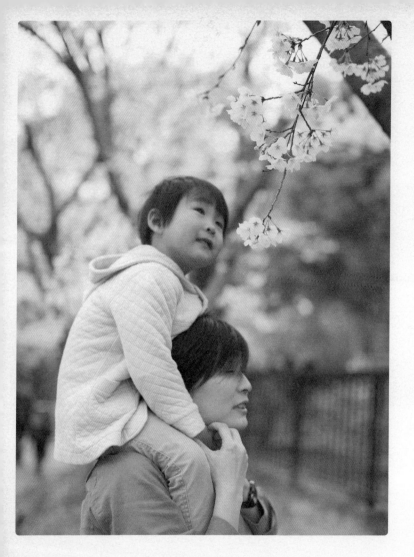

2008年4月2日（星期三）
小空赏花。阿达无辜中招锁喉腿。

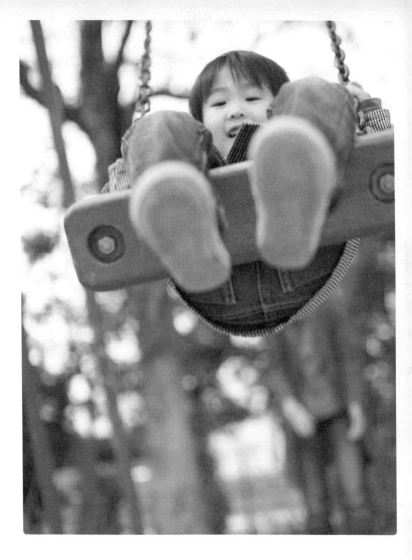

2008年4月3日（星期四）
稍稍推重了些呢。（幕后推手，阿达）

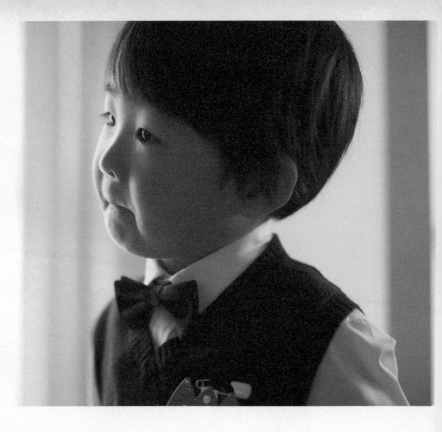

2008年4月10日（星期四）
小空，开学第一天的早晨。

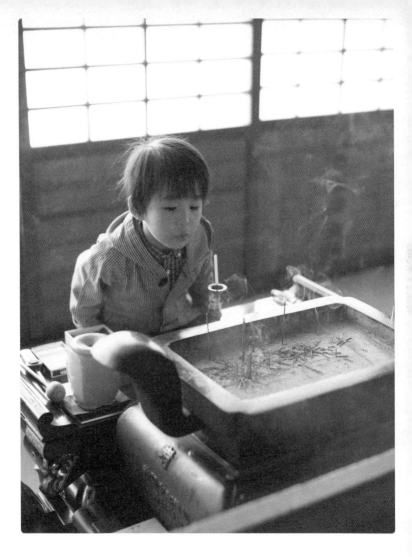

2008年4月4日（星期五）

奶奶的法事。还吹！

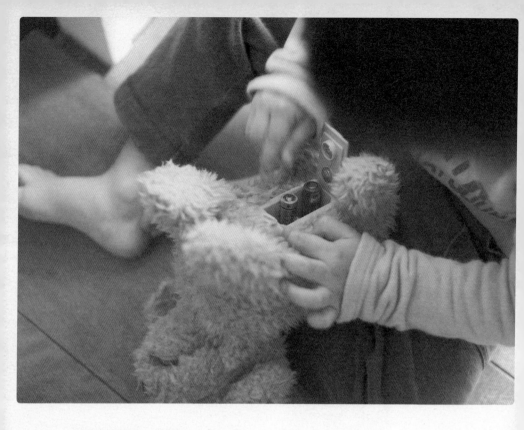

2008年4月12日（星期六）
奇迹般地弄对了正负极！可是该用7号电池的，小朋友。

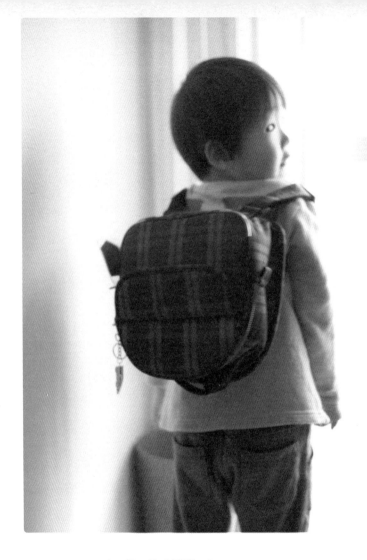

2008年4月14日（星期一）
经常背倒了的书包。

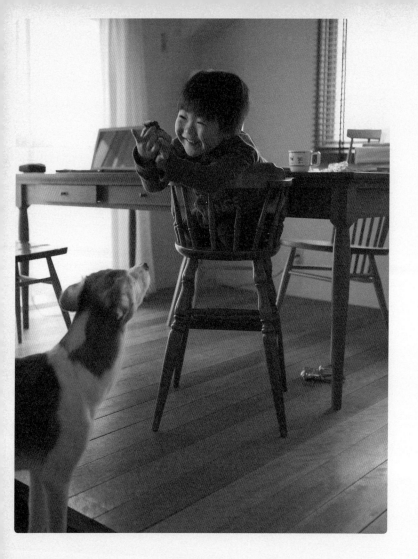

2008年4月15日（星期二）

一边吃饭团一边合不拢嘴的小空。等待饭团落下那奇迹一刻的豆豆。

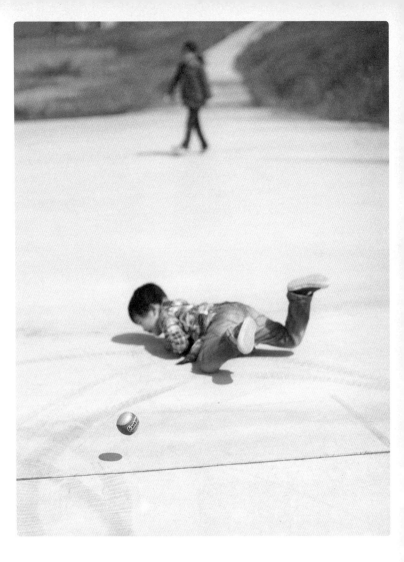

2008年4月16日（星期三）

漂亮的侧扑接球！精彩地，漏过去了。

2008年4月18日（星期五）

小海已经三年级了。

2008年4月23日（星期三）

我的进攻。

2008年4月23日（星期三）
小空的反击。（小海　摄）

2008年5月8日（星期四）
早晨。蛋浇饭和Perrier汽水。

2008年5月3日（星期六）
趁他睡着把房间铺满气球。

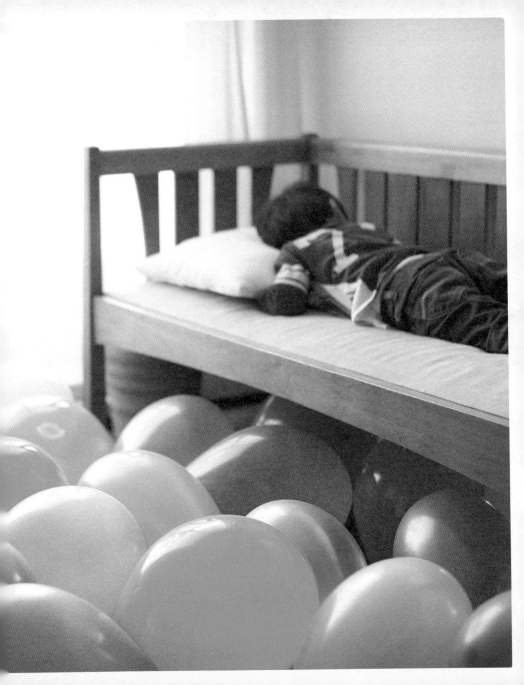

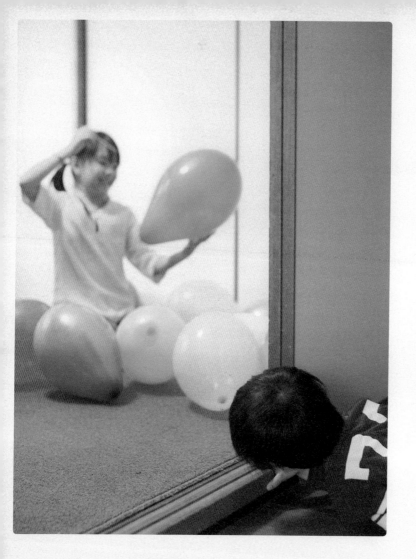

2008年5月3日（星期六）
开心地扎着气球的小海，和小心翼翼偷看着的胆小鬼。

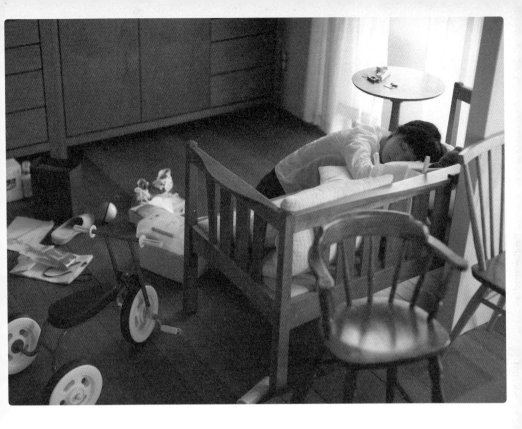

2008年5月11日（星期日）
到达极限的阿达。

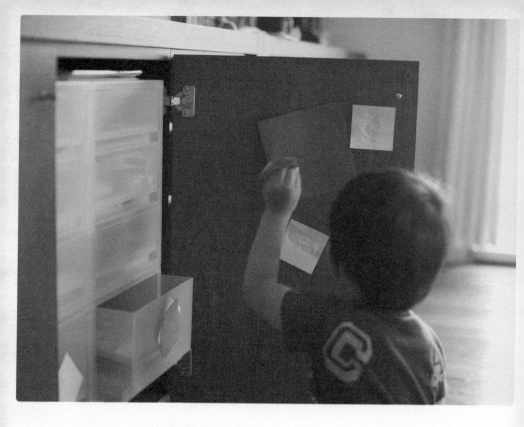

2008年5月12日（星期一）

干吗贴在那儿啊，又是哭笑不得的一天。

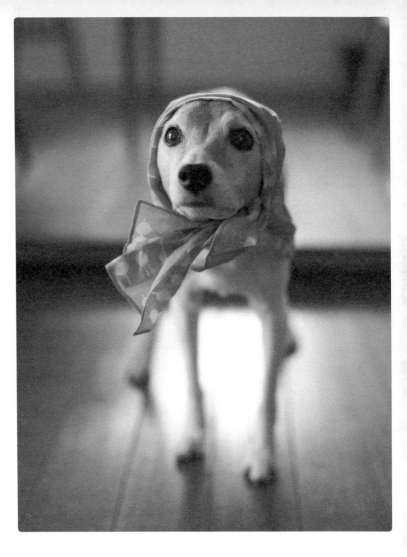

2008年5月14日（星期三）

小偷。（造型师：阿达）

2008年5月23日（星期五）
准备出门的小海，在阳台看天气。

2008年5月27日（星期二）
今天，又到极限。

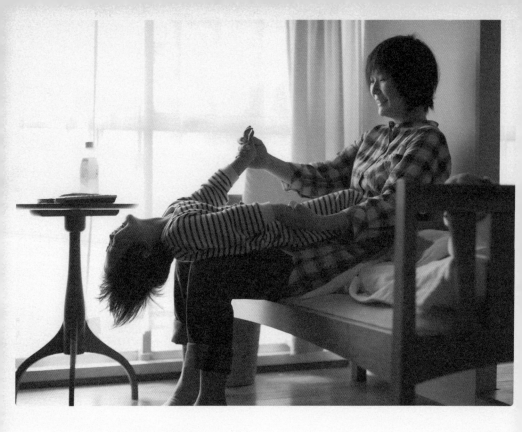

2008年5月31日（星期六）

难得迟点起床的小空。

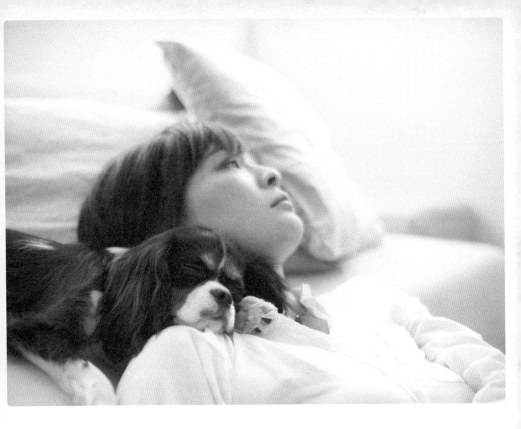

2008年6月2日（星期一）
借你肩膀眠。（妈妈家的小狗）

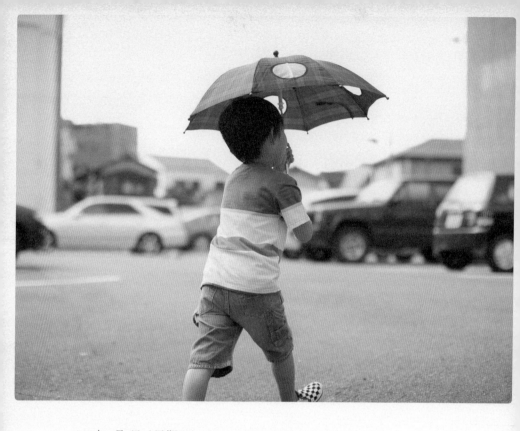

2008年6月6日（星期五）
今天是晴天。

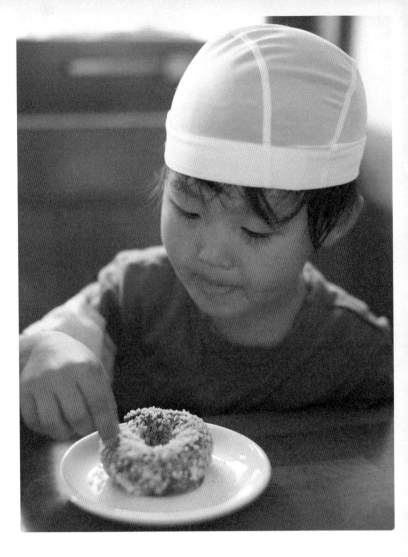

2008年6月9日（星期一）
放学后买了多拿滋。今天第一次游泳。

2008年6月12日（星期四）
幼儿园手工，小兔。

2008年6月14日（星期六）
一起看口袋妖怪图鉴。难得的休战期。

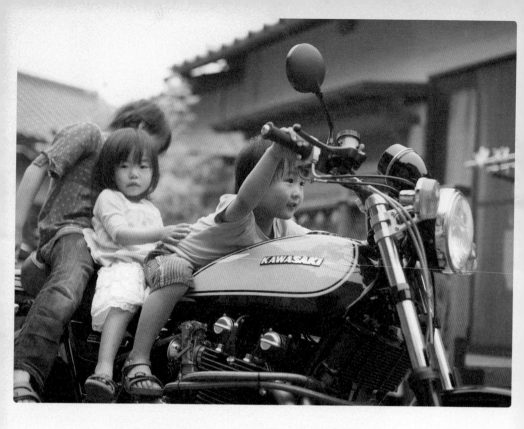

2008年6月19日（星期四）
爱上Haru叔叔摩托车的小空。

2008年6月20日（星期五）

小空的宠物——球潮虫，和它的专职保姆阿达。

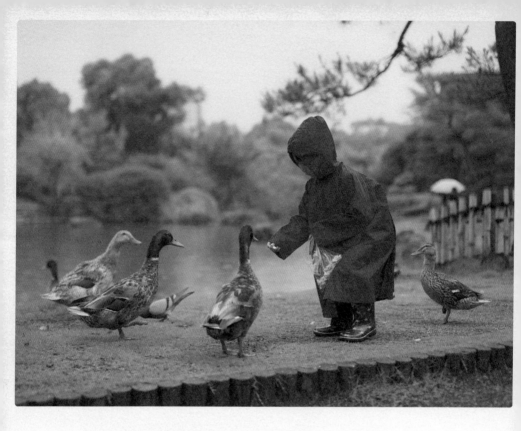

2008年6月22日（星期日）

雨中。陪我拍绣球花的小空，和排队等食儿的鸭子。

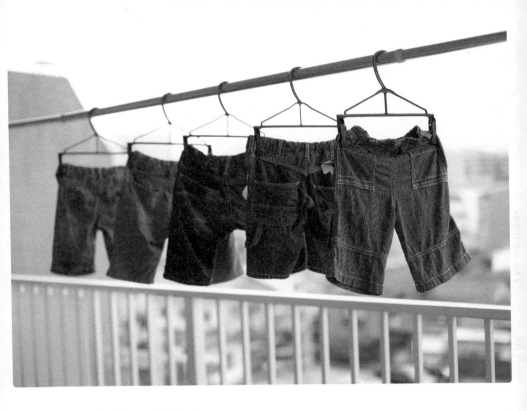

2008年6月24日（星期二）
曾经很脏很脏很脏。

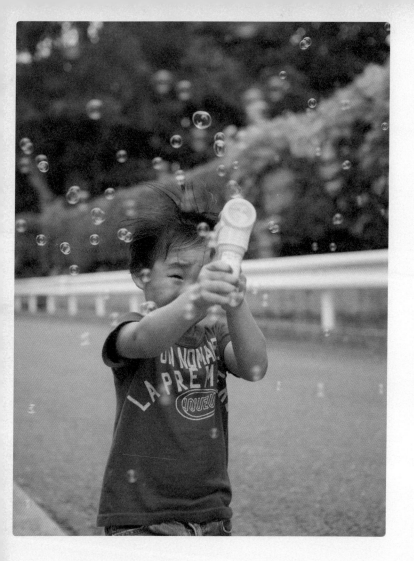

2008年6月25日（星期三）
逆风玩喷泡泡。很狼狈，又怎样！

2008年6月27日（星期五）
不知道用哪个，干脆刀叉一起上。

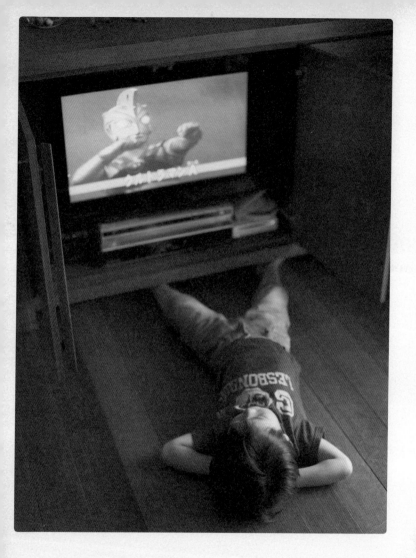

2008年7月1日（星期二）
如此无礼之人，奥特曼不会守护你的。

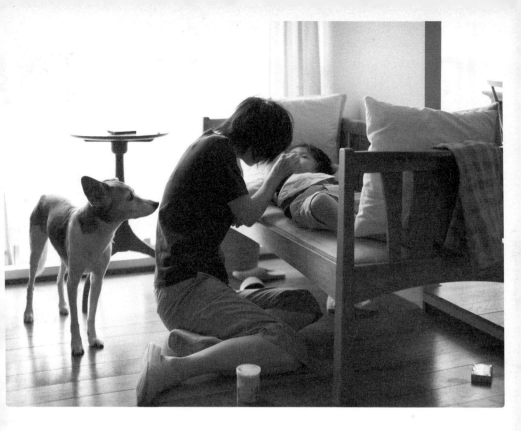

2008年7月4日（星期五）
上学前的仪式。（挖鼻）

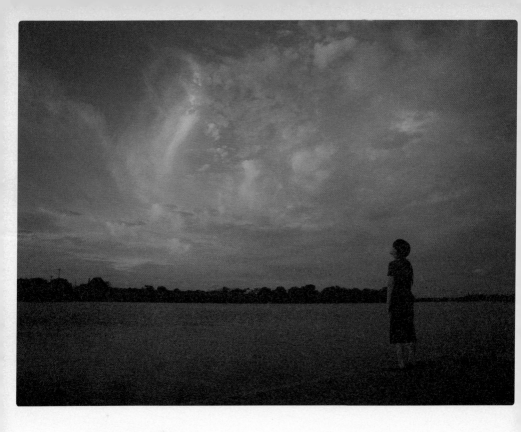

2008年7月6日（星期日）
绯色的云，和小海。好美。

2008年7月10日（星期四）

换了新窗纱。

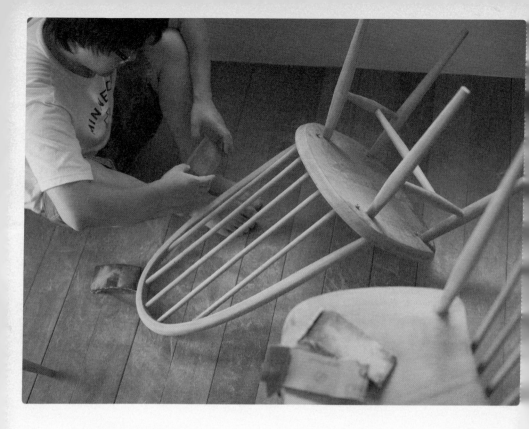

2008年7月11日（星期五）
还剩三只脚要打磨抛光啊……我却不知如何是好。

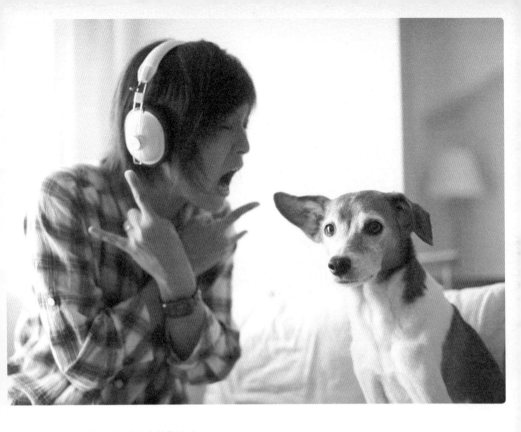

2008年7月12日（星期六）

　　"摇滚巨星"阿达练歌中，是Maximum The Hormone^注的*Death!*以及一脸茫然的豆豆。

　　注Maximum The Hormone，或称极限荷尔蒙。1998年组建，是一个来自日本东京八王子市的新金属乐队。

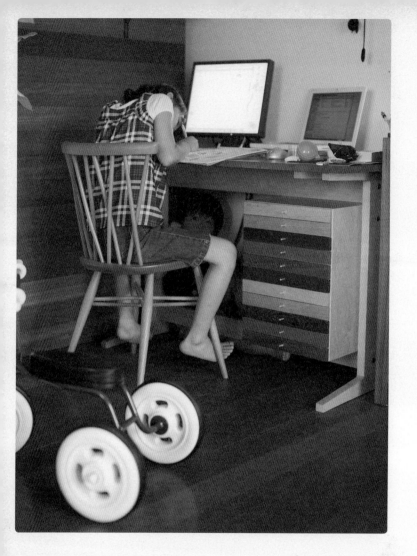

2008年7月17日（星期四）

做作业的小海。潜伏中的捣蛋鬼。

2008年7月18日（星期五）

哈密瓜超人。

2008年7月31日（星期四）

"怎么口袋在里面！"小空气死了。昨天晚上就穿反了。

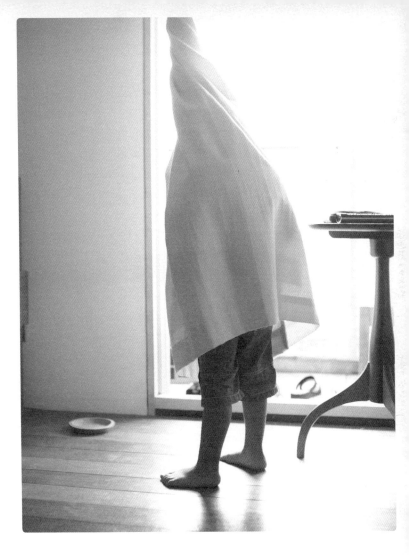

2008年8月1日（星期五）
出不来了。

2008年8月6日（星期三）
　　今天又和小海一起，看了很美的晚霞。

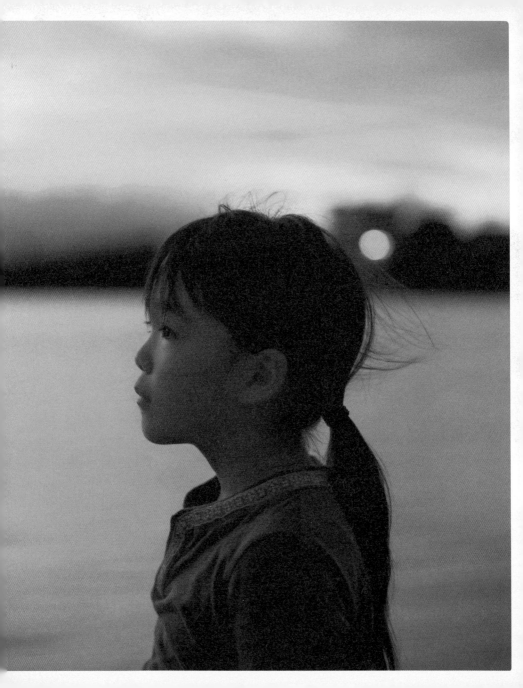

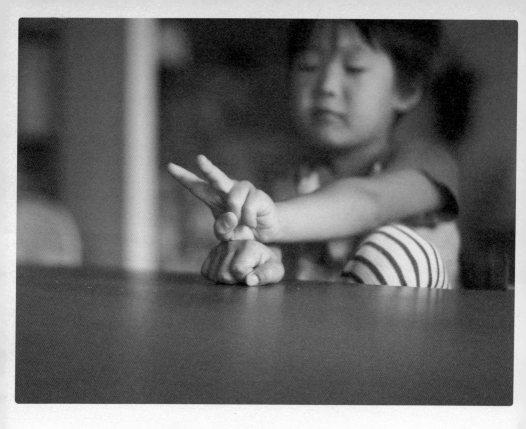

2008年8月5日（星期二）

"右手锤子，左手剪刀，变身蜗牛。"弄反了啦。

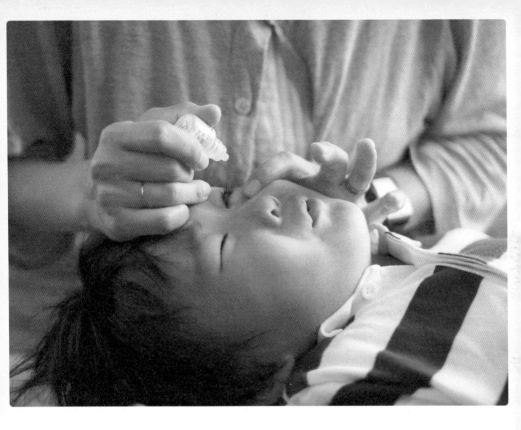

2008年8月8日（星期五）

"吹一下眼睛就睁开了。"阿达说。果然。

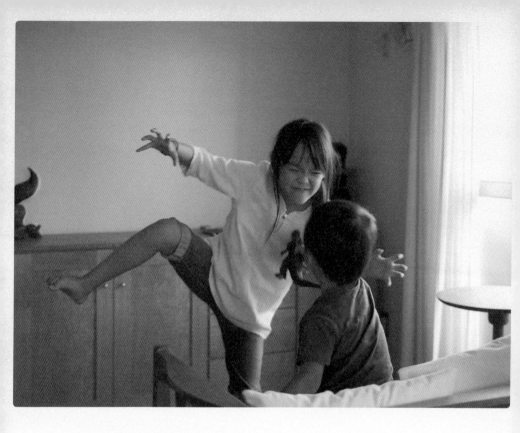

2008年8月9日（星期六）
哥斯拉对海斯拉。

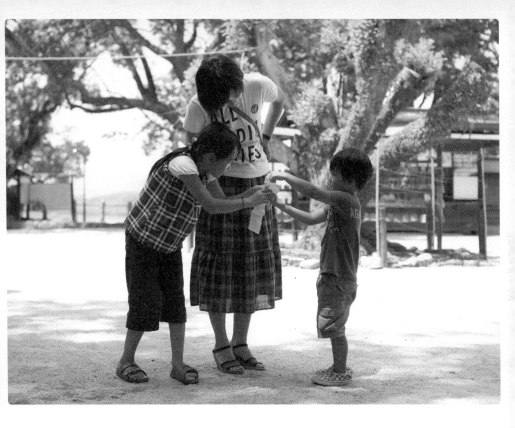

2008年8月12日（星期二）
　"小空中了，大吉！"真的假的。

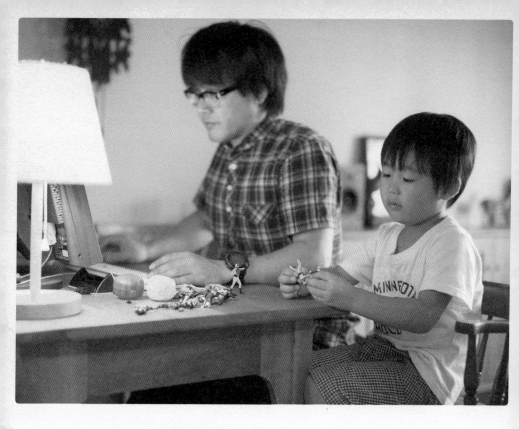

2008年8月18日（星期一）
好久没在家工作了。被捣蛋鬼挤得……

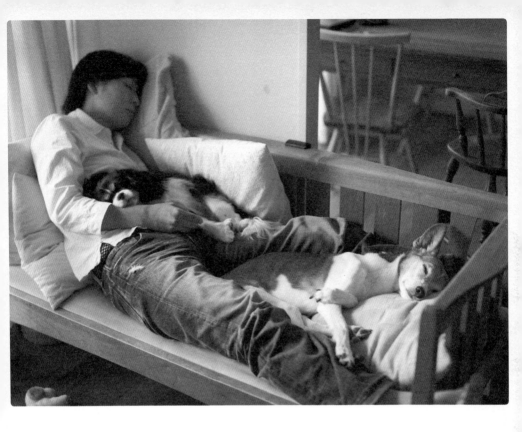

2008年8月21日（星期四）

睡成这样。

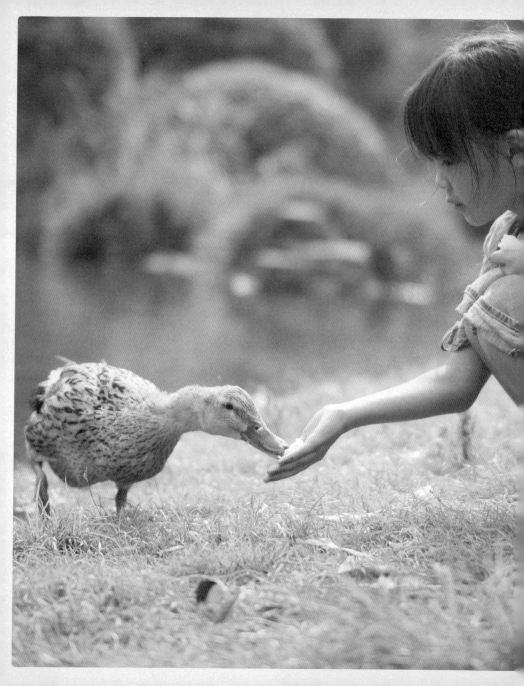

2008年8月27日（星期三）
在公园。给老朋友送吃的。

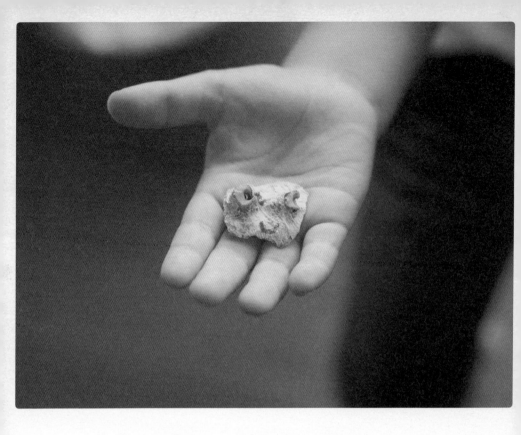

2008年8月31日（星期日）
参加了幼儿园展览的小空的暑假手工作品。

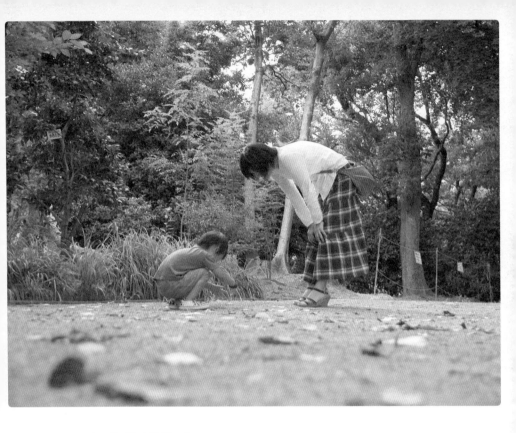

2008年9月8日（星期一）
老妈——这儿有个开关！

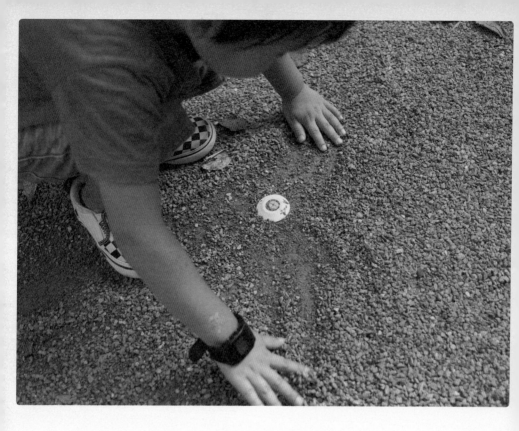

2008年9月8日（星期一）
大惊小怪。

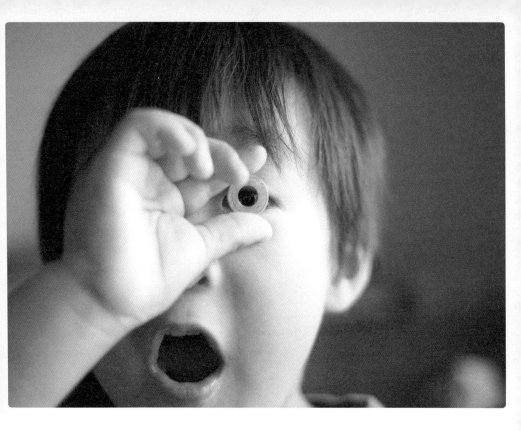

2008年9月9日（星期二）
"捡到了！去买果汁吧！"买不了。（是个金属垫圈儿）

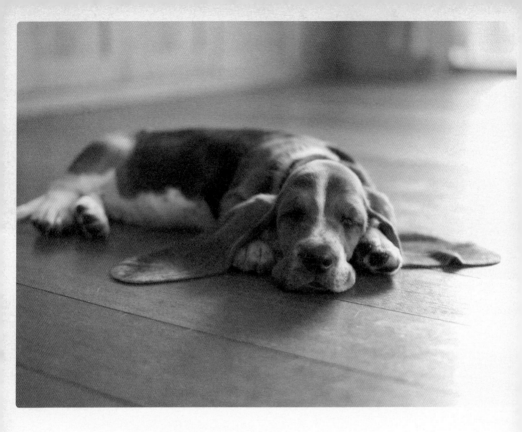

2008年9月11日（星期四）
新成员。（糯米团，女生）

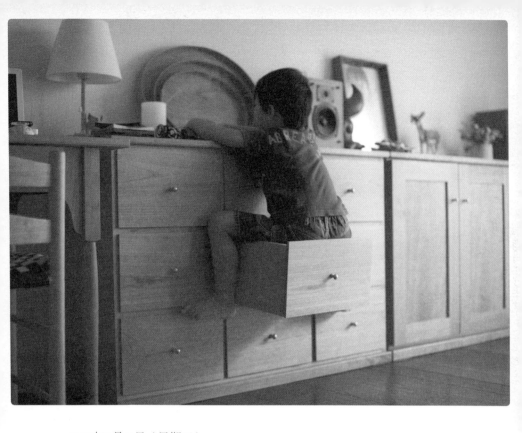

2008年9月24日（星期三）

那不是椅子。

2008年9月20日（星期六）
盯着豆豆吃饭的小偷。

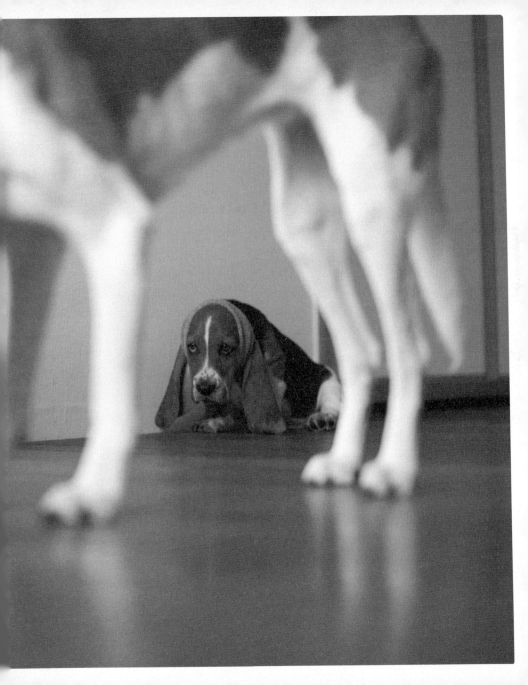

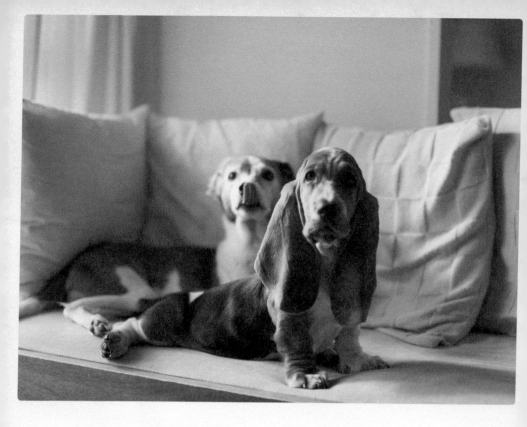

2008年10月4日（星期六）
吐舌头。

2008年10月17日（星期五）

　　因为感冒没能参加运动会，可还是拿到了金牌的小空。"但是，今天运动会的练习还没去呢。"完全没搞清楚状况嘛。

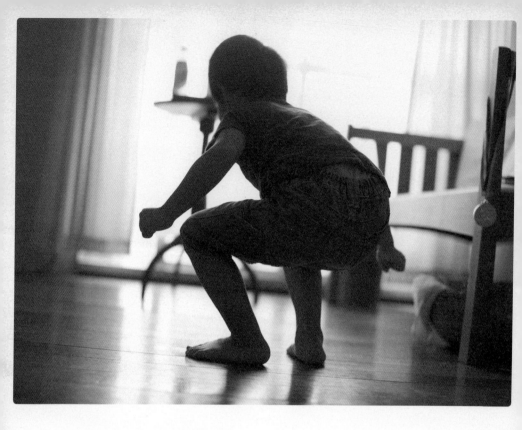

2008年10月23日（星期四）
盖亚奥特曼登场。

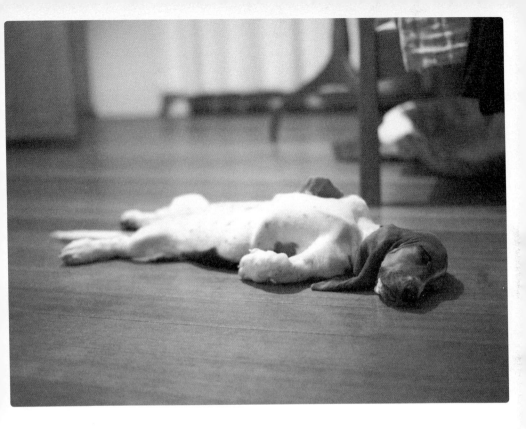

2008年10月28日（星期二）
今日奇观。睡着的糯米团。

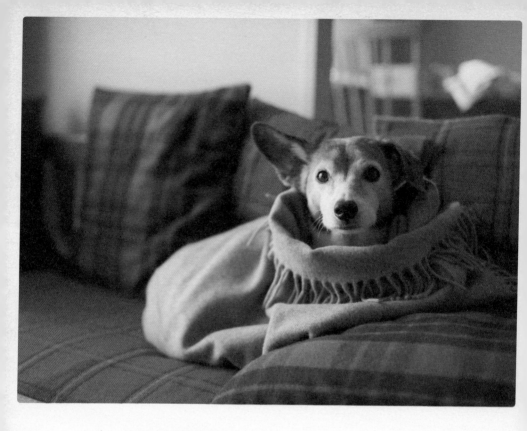

2008年11月6日（星期四）
冬装。

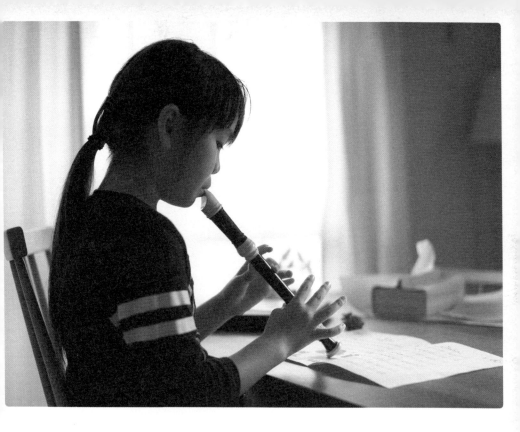

2008年11月12日（星期三）
略去细节练习，直接挑战曲目。嗯，很像老爸哦。

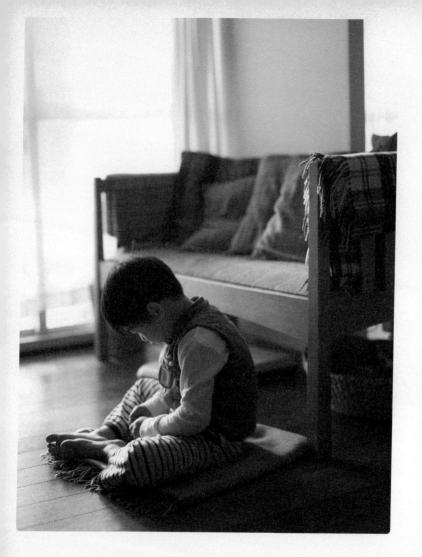

2008年11月13日（星期四）
不想去幼儿园的小空。阿达还没开始生气。

2008年11月19日（星期三）
害羞的尿床先生。

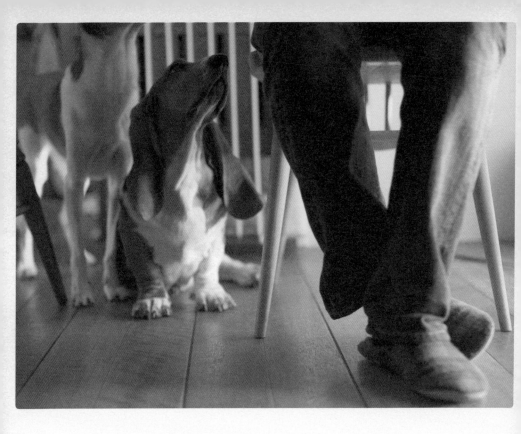

2008年11月21日（星期五）
等剩饭。糯米团身高不利。

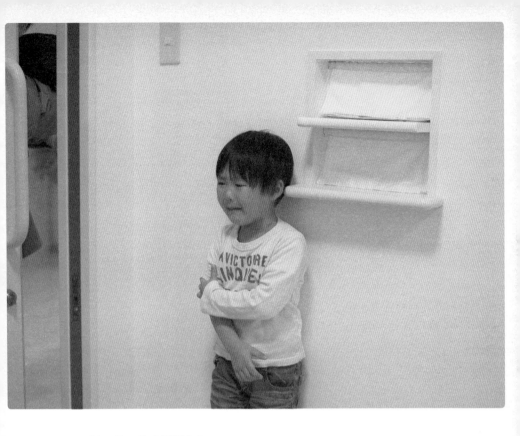

2008年11月22日（星期六）
接种疫苗。完败。

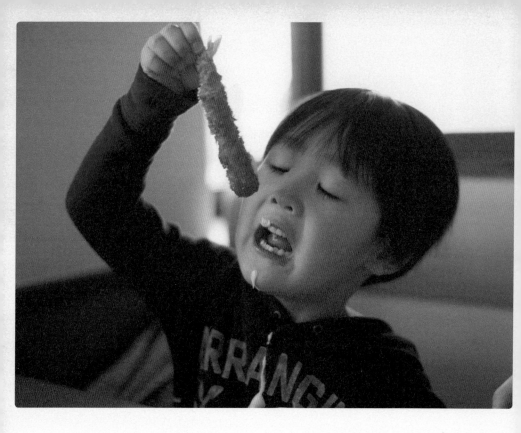

2008年12月3日（星期三）
蛋黄酱事件。

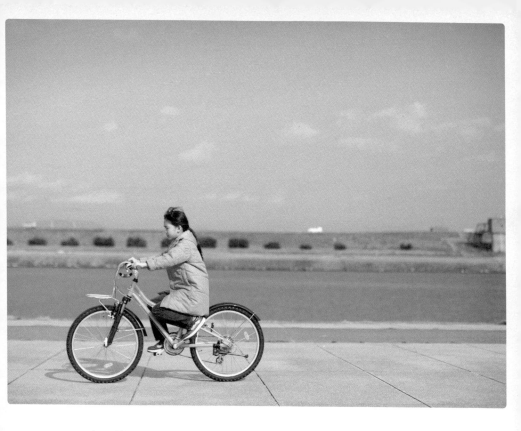

2008年12月1日（星期一）
小海的新自行车。

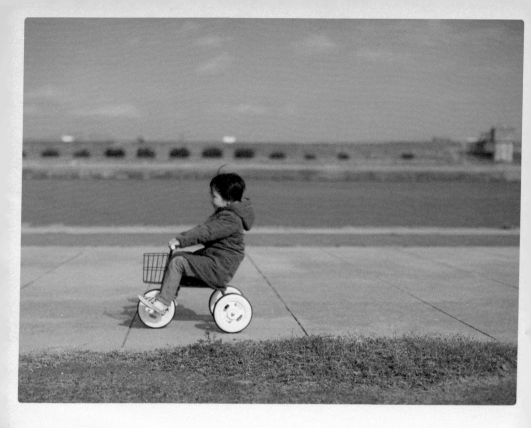

2008年12月1日（星期一）
跟在后面的小空。

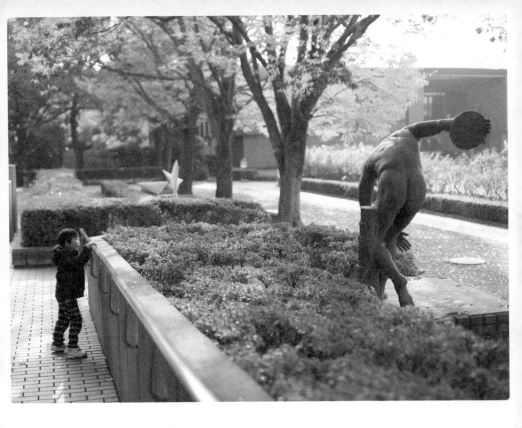

2008年12月8日（星期一）

屁股！屁股！围着雕像兴奋地绕来绕去。

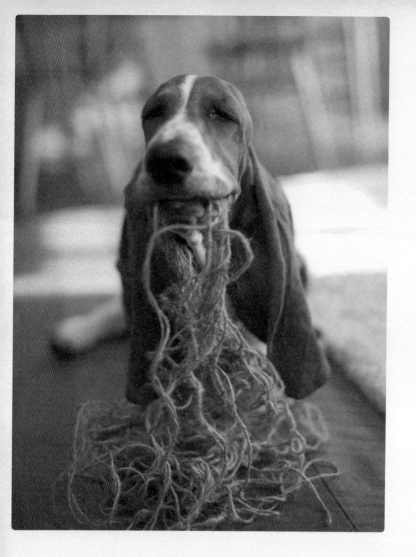

2008年12月15日（星期一）

垃圾回收日。准备绑旧杂志的麻绳……绳……

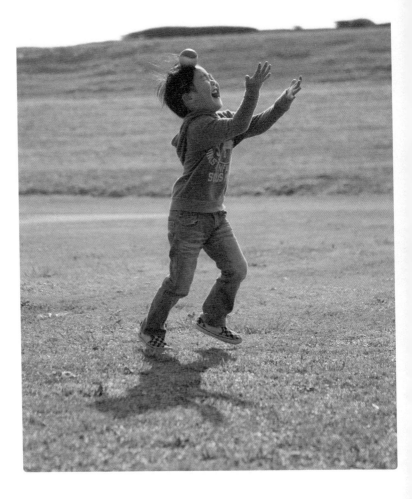

2008年12月17日（星期三）
今日奇观。接球。

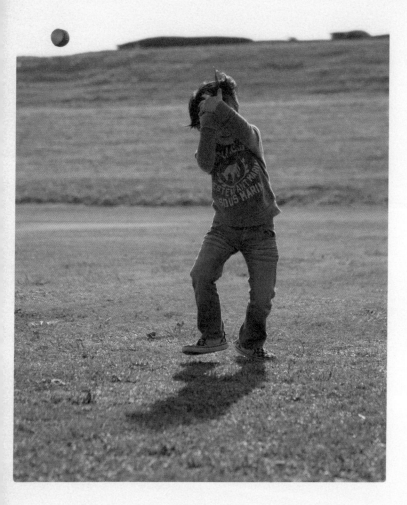

2008年12月17日（星期三）

痛！

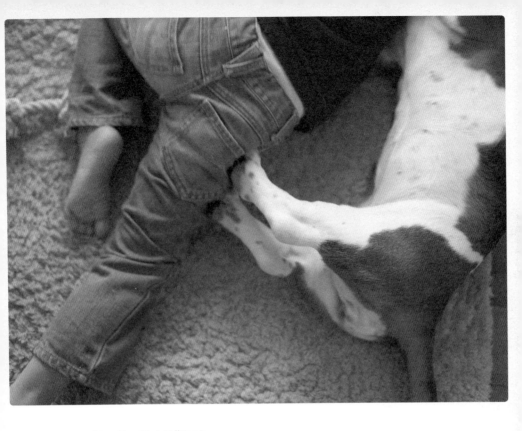

2008年12月23日（星期二）

空团大战，糯米团必败。

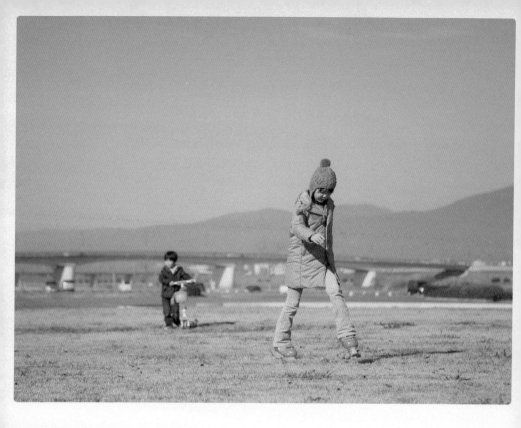

2008年12月24日（星期三）
第一次学旱冰。冷不防摔了一跤后，走在草地上的小海。

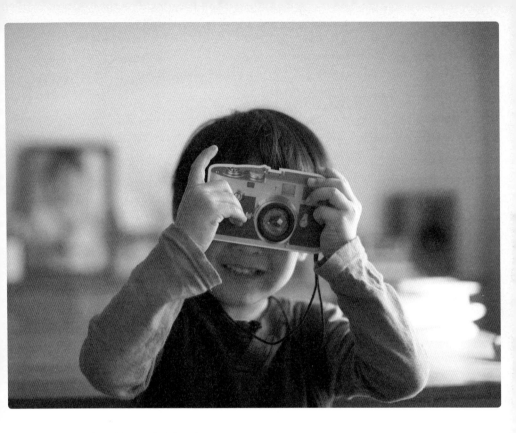

2008年12月26日（星期五）

"老爸，来说'茄子'。"反了啦。真吓人。

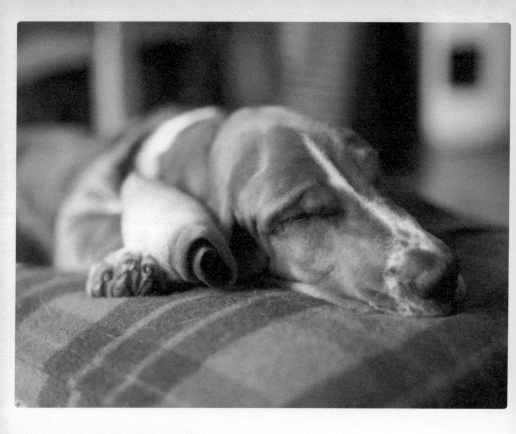

2008年12月28日（星期日）
音乐大师糯米团·莫扎特。

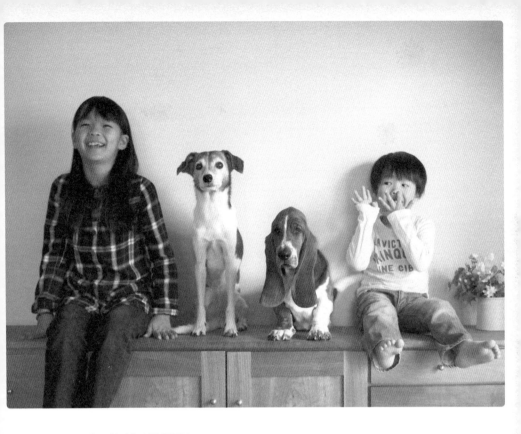

2009年1月1日（星期四）

新年好！

家庭日记2的生活爆料

（文＝阿达）

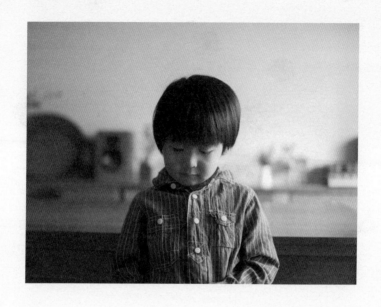

走丢了

　　一个休息日，和小海小空3个人一起去看了场电影，回家路上顺便又去了趟商场。假日人多，所以就随便逛了逛，准备早点坐公车回家去。

　　上车前想到最好带他们去趟洗手间，于是就一起往洗手间走。半路上，小空突然嚷嚷"小空不去了"，接着甩开我的手，头也不回地往回跑。我赶忙叫住走在前面的小海，可没等到我们再回头，小空已经跑得影子也看不见了。我一下子慌了神，赶紧顺着商场洗手间的通道追了出去，四下找他。这会儿人比刚刚更多了，我

和小海"小空——小空——"喊他名字喊了好久，还是没一点儿回音。向坐在休息长椅上的一位女士打听有没有见到过一个3岁左右的小男孩，对方也说没见过。过了休息长椅再往前就是商场出口了，出口外是一个挺大的停车场。虽然心里也没底，但还是觉得他应该不会出这个门，跑到那么远。于是又一边往洗手间的方向走一边找。小海跑进洗手间，喊了好久小空的名字，完全没有回应。我在外面找了半天，也是一样见不到人。

一下子真的有点气血上升的感觉，快要筋疲力尽的时候，看见一位50多岁的大叔侧着脑袋疑惑地从男士洗手间里走了出来。我赶紧回过身，向他打听道："不好意思打扰您了，这里面有没有一个3岁左右的小男孩啊？"谁料到这位大叔居然说："有啊有啊，有一个小娃儿在里面，我还问了声，谁知道他就这样捂着小脸躲到角落里去了。你是他妈妈？""是的的，那应该就是我家孩子，真是不好意思。"我又惊又喜地道歉着。"你等一下，我去把他带出来。"大叔说着话，又进了洗手间。过了一会儿，大叔一脸困惑地出来了，"我跟他说话，他就跑了，看来妈妈不亲自去不行啊。"我一时手足无措，"啊，但是……"大叔又说，"快点儿。"一边向我招着手。没办法，只好站在门口说了句，对不起我失礼了，就进去了。进去后看到了坐在角落里捂着脸的小空。小海喊道："小空小空！出来！你在干吗呢！"可是小空纹丝不动。突然我意识到了什么，说了声："小空，抓到了！"小空才"哇"的一声，满脸笑容地跑过来抱住了我。原来是在捉迷藏。一番折腾后终于出了男士洗手间，总算安心了。但我又马上气不打一处来，"以后不可以在厕所玩捉迷藏！"吼了小空一顿。他被这突如其来的怒吼吓到了，大哭起来。我一下子长舒一口气，也差点哭了出来。我这才抱住小空，拍着他的小脑袋说："找到小空了，太好了。"这时候，小海在背后说："妈妈，这是厕所前面呢，会挡到别人的呢，我们去那边啊。"是哦，我反应过来，一边想着给大家添了好多麻烦，一边带着他们走上了回家的路。

回家后，小空还得意地跟他爸爸说："今天小空玩捉迷藏了哦，妈妈吓了一跳哦！"小海立刻说："害我们找了好久！妈妈发现小空不见了，都吓死了！""是的是的，今天妈妈真的吓到了。"我只好低头认输。

嘘！

前阵子，很少生病的小海不知怎么发烧了，于是在家休息，学校也不去了。

因为是持续的高烧，就用上了冰枕。小空却一副傻乎乎浑然不知的样子，在小海的枕头边闹个没完。

有时候实在闹过头了，我只好提醒他，"姐姐在发烧呢，我们要安静一些，嘘——"

"姐姐，痛吗？小空也痛，小空也发烧了！你看，这里，热！"

"那是汗，小空没发烧，没事儿的。"我话还没说完，他就嚷嚷起来。

"是发烧是发烧！小空也要冰枕头！"

"嘘，嘘，知道了知道了，安静，安静。"一看我这样，他才又想起姐姐生病，马上也竖起小食指，"知道了，嘘——安静，嘘——啊！小空要尿尿！"一边说一边慌里慌张地跑去了卫生间。

剩下小海在被窝里嘟囔着："不要尿到这儿啦！"

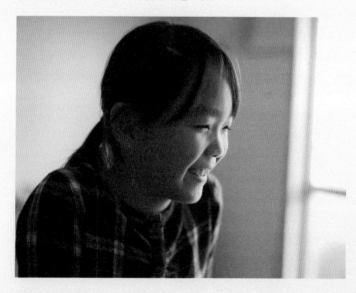

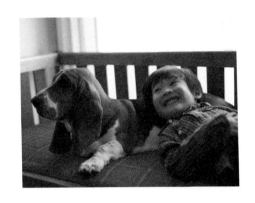

冰枕

　　前段时间小海发烧，烧得挺严重，就用上了冰枕。从那时候开始，小空对冰枕产生了莫大的兴趣，每天都要拿出来玩。

　　刚拿到手的时候是贴在脸颊上，叫着："好舒服啊好舒服啊！"后来开始玩出新花样，把冰枕套取下来，踩在脚下。跟他说不可以这样，他还会很不高兴地说知道了知道了别说啦，然后带着枕头回去自己的卧室里不出来。

　　过了一小会儿，我偷偷进卧室看了看，果然不出所料，发现了光着屁股坐在冰枕上的小空。想了一下，还是说了他，"不许坐在枕头上！"这次小空倒没有生气，一下子站起来说："老妈，你摸，小空的屁股好冰哟。"一边说还一边把屁股凑过来，"快点快点，好冰好冰哟。"还抓着我的手往自己屁股上贴。真是很冰的屁股。才短短几秒钟，这个两岁的小娃儿居然能自己把裤子和裤衩脱得精光。我哄他把衣服穿好后说："小空，要开饭了，来客厅吃饭吧。"谁知话还没说完，他又不高兴起来，说了声"我不去"，抱着冰枕跑回自己的房间去了。

　　这一回，我站在门外，默数3声，再打开门一看，果然又看到了光着屁股坐在冰枕上冰屁股的小空。真是如梦一般的速度啊，几秒钟脱光。这样的拉锯战来回几番，终于等到他说："肚子有点痛了，便便好像要爬出来了。"然后自己把裤子穿好。这就是今天的今日奇观，小空搏命本色出演。

欧蕾咖啡

　　并非是因为有孩子才特别中意家庭餐厅，主要是因为在家庭餐厅里点完单就可以自己去拿饮料这一点很叫人开心。

　　现在小海已经懂得了该怎么用餐，不会再像小时候那样，饭菜还没上桌，就已经喝下去一大堆饮料。但最近开始什么都要"自己的事情自己做"的小空也要自己去弄饮料。这里要说明的是，小空的"自己弄"是指"自己混合"他喜欢的饮料。小空牌饮料看起来貌不惊人，或者是有些惊人，但有时候喝起来会是一些很不错的叫人怀念的老味道。

　　前些天在一家餐厅，我和端着一杯浑浊绿色饮料的小空一起回座位，我问他："你的杯子里是什么呀？"

　　"哦，是佛雷咖啡（欧蕾咖啡，下同），小空只喝佛雷咖啡。"

　　当时我拿的正好也是欧蕾咖啡，于是我说："呀，那你和妈妈一样呀，我的也是佛雷咖啡。"顺便给他看了一下我的杯子。

　　"啊，这是大人的热的佛雷咖啡，小空的是冷的。"小空说。

　　回到位子上，看到老爸喝的是冰的欧蕾咖啡，于是我说："呀，老爸喝的和小空一样耶。"小空于是拿起他爸爸的杯子比较了一下，说："嗯，老爸的是苦的佛雷咖啡，小空的是甜的。"

　　过了一会儿，正和大家一起吃着饭的小海突然指着小空的杯子说："小空的那个，是什么？"原来杯子里的饮料分层了，绿色的沉淀物厚厚地积在底层……

　　"这是小孩的甜的佛雷咖啡！"小空趾高气扬地说，一边把吸管放进嘴里，咕噜咕噜地喝了起来。

　　本来我也早就想确认一下小空的混合欧蕾咖啡是不是真的很甜，于是趁机说："给老妈也尝尝呗？"提心吊胆地喝了一小口，超乎想象的酸！

　　"好酸——！"

　　小空见状立刻说："开始是酸的，后来就会变甜了！怎么样，现在变甜了吧？是不是，是不是？"

　　我只好说："嗯，老妈觉得，好像有点太甜了。"

　　小空还是自信满满地宣扬，"这是小孩的佛雷咖啡，是很甜的！"

　　我本想说："是的呀，大人的是欧蕾咖啡嘛！"但还是忍住了。只是心里想着，什么时候小空也能品尝到真正的欧蕾咖啡呢？

也？

上幼儿园之前小空都不大喜欢跟年轻女孩子接触。也不算是认生，但从婴儿时期开始，有年轻女孩子搭话，他就变得很不自然或者不高兴，哭。所以刚开始上幼儿园的时候，我还是挺担心的。

第一天上学的早晨，小空在幼儿园门口怎么样也不肯和我分开。我想，就把他送到教室吧，谁知道越磨叽他越不肯进去，最后我只好硬把他从身上拉下来，交给老师，转身走了。小空在老师的怀里又叫又嚷，"妈妈——妈妈——"极尽凄厉。

如此夸张地分别了两小时后，我去幼儿园接他，要走的时候小空又哭起来了。

"小空，怎么了？妈妈来接你了呀，怎么又哭了？"我问他。

"我不想回家！我还要玩！"一边又哭又闹，一边手脚乱扑。

好不容易才把他抱起来，带出了幼儿园。回家后，小空又问了好几遍，"明天还去幼儿园哦？"一听到我说"去的去的"马上高兴地如同群魔乱舞。从此以后，小空就喜欢上了幼儿园。

有时候，小空也会说："我哦，很喜欢××老师哦。""为什么呢？""老师好看。"脱口而出。这时候凑巧在场的他爸爸也不知道该说什么，只好把头深深地埋了下去。

小空接着说："小空的老师哦，很好的哦，总是抱我哦，总是笑哦，总是说好呀好呀，所以我最喜欢她了！"

我故意问："喂喂，那妈妈和老师，你喜欢谁呀？"

小空立刻回答："××老师！"

"——啊，那个，妈妈也喜欢！"

也？

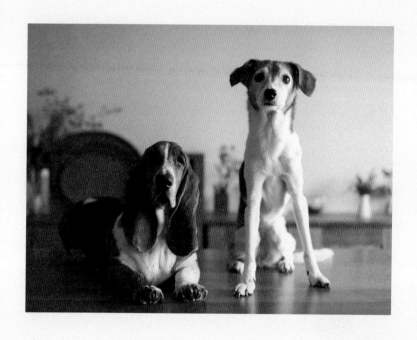

狗狗

豆豆今年14岁了。已经忘了她从什么时候开始，习惯了渐渐变差的听力，也满足于长日睡眠安静如同隐居般的老年生活。

但这样优哉游哉的生活在去年夏天结束了。因为糯米团来了。安静平淡的日子一下子变得热闹又混乱起来。看着她们俩，就好像看着两三年前的小海和小空，这样想来，真的好有趣。

新来的糯米团是一只才4公斤不到的小狗，大家一直把她当作是家里的小幺儿一样宠爱着。前脚踩着自己的大耳朵骨碌碌地跌倒也好，踢着小短腿儿在豆豆脚边转来转去直绕到豆豆头昏眼花也好，害得豆豆为了不踩到她只能随机应变不得不灵活慢步也好，一样一样的可爱劲儿，花样百出。晚上，孩子们和豆豆在卧室里睡了，她也呜呜地抽着鼻子，哼哼唧唧地歪倒在小空的身畔，一夜好眠。

有一天晚上，那是糯米团过来的几个月以后了，卧室里突然传来了一阵奇怪的声音，走过去一看，被子的正中央躺着睡成一个大字的糯米团，还能听到她轻轻的呼吸声。孩子们不知什么时候都睡到了被子两头的角落里。正想着豆豆怎么不见了，四下一看，原来被挤去了客厅的沙发上，也呼噜呼噜睡得正香呢。我试着挠了挠睡得翻白眼的大字形糯米团的脚掌，她的4只小短腿儿立马乱舞起来，舞着舞着，又睡着了。仔细一看，这样睡着的糯米团，竟然和小空一样长了。

第二天早晨帮糯米团称了一下体重，和小空只差一公斤，是豆豆的两倍那么重了。很开心，很惊讶，可又有些悲伤。

和往常一样，今天小幺儿糯米团又让大家过了热热闹闹的一天。她大大的身体，老老的小脸，这样"少年老成"的糯米团，现在6个月大了。

DS游戏机

那还是小空进幼儿园之前的事情了。早晨小海去上学后，小空就孤单了，说："姐姐去学校了哦，啊，姐姐忘记了哦，这个最重要的东西！"他拿着小海最喜欢的毛绒海豚，一副惊慌失措的样子。我说："因为玩具不能带去学校的。"小空惊讶地说："咦？最重要的也不行吗？"

过了好一会儿，房间里安安静静的都没什么声音，我走进房间一看，看到他坐在角落里，手里抱着什么。"小空，在干吗呢？"我扬声问他，小空慌慌张张地吓了一跳，手里正拿着不知道从哪里找出来的小海的DS游戏机。"这是姐姐最喜欢的DeS（小空因为口齿不清，在这里将"DS"说成"DeS"）哦，小空想要摸一下，姐姐就生气，就说：'不行！会砰！DeS很危险，不能摸！'但是，小空摸了啊，不'砰'啊，DeS不危险。"一边说一边用食指在机器屏幕上滑来滑去。

傍晚小海回到家，小空就去和她报告说，"姐姐，那个，DeS不'砰'哦，妈妈说了，不危险。"虽然小海什么也没说，但是还是能从她的眼睛里看到"干吗让小空弄我的DS嘛，妈妈不是也有一台的……"

性格

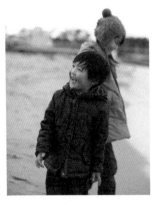

　　虽然是想把他们养成很像一家人的姐弟俩，但其实性格也好喜好也好，小海和小空还是不一样。爱吃的东西有微妙的差别，性格就不用说了，完全相反。有一次因为感冒，我不得不卧床休息。躺在卧室里的时候，小空就会时不时地跑来我身边，一直皱着眉头，一边很紧张地问我："发烧了吗？难受吗？没事吧？"一边摸我的头和脸。

　　我烧得稀里糊涂，有一次微微睁开眼睛时，看到小海在身边，想着："啊，小海也很担心我的呢。"于是伸出手，想要摸摸她的头。小海却是面无表情地靠过来问我："晚饭怎么办，能做吗？"这样的剧情发展完全是意料之外，我一下子有些蒙蒙的，就回答她："没办法做饭了，对不起啊。""嗯，知道了，没关系，你好好睡吧。"小海一边说着，一边匆匆忙忙地离开了卧室。然后就听到她和爸爸商量晚饭的声音，"老爸，老妈做不了饭了，晚饭怎么办呢？订比萨饼吗？还是去便利店？"听到这些，想着，啊，已经是晚饭的时间了啊，我真的睡了好久呢。抬头一看钟，才下午3点。果然听到她爸爸说："刚刚吃过午饭，还早着呢。"小海立刻说："但是，小空刚刚一直去妈妈那儿，所以妈妈一直没办法好好睡觉，所以想去租DVD给小空看啊。但是今天星期六，所以DVD很可能都会被别的客人借走的，所以必须早点去啊。所以，就可以租完DVD去一下便利店，买一下晚饭的便当，再顺便给小空买一点零食，所以，不去不行了，现在就要去了！"好多所以啊……我又晕晕乎乎睡着了。

　　我再醒来的时候，发现小空又偷偷跑进来了。他跟我说："妈妈，我回来了！"我说："啊，你回来了啊，你们去哪儿啦？""去了电视机店，和七一一（7-11便利店），买了这个！"说着摆弄着买零食赠送的小玩具给我看。我问他姐姐呢，"姐姐在看电视《守护甜心》（少女动画）。小空是男孩子，不看。"表面看起来冷静、务实又机灵的姐姐其实和忠实于内心感受的老公是很像的。所以，明天一定要做晚饭！我想。

夜

一日饭后，他带孩子们在浴室洗澡，我收拾着餐桌。不知怎么的，就听到浴室里闹得天翻地覆。没一会儿，手里抓着浴巾，身上吧嗒吧嗒湿淋淋的俩孩子从浴室跑到了客厅来。小空还一边嚷嚷着，"我这样'啪'一下，老爸就'噗'的一声，水也'噗'。"一边哼哧哼哧地跟我报告着。小海在旁边听着，早就笑得前滚后翻。

好容易把俩小疯子喝住，让把睡衣穿好，才看他红着脸，摇摇晃晃地从浴室里出来，一边还嘟囔着"不行了不行了"于是，赶紧奉上一杯冰爽大麦茶。每次他给孩子们洗澡都疯成这样，打扫那惨不忍睹的事后战场的，也总是我。

听说今天玩的是翻跟头，他翻，小空在旁边敲他屁股，一边敲，一边乐。啪！噗！

除了洗澡，还有哄孩子们睡觉。每回到后来，童话书都扔到一边，只听他们爸爸拍脑门儿编出来的故事。说是哄睡觉，其实是一边听一边笑一边叽叽喳喳个不停，时不时还要夹着唱两句歌。直闹到笑累了，才能安静下来。小家伙们闭着眼睛，脸上还挂着浅浅的笑。

第二天，小海就要皱着眉头哼哼肚子痛了。她体质很好，一般小毛病也难有，所以小人儿自己也紧张兮兮的。

"妈妈，小海肚子有点痛啊。"

"昨天晚上笑多了，肚子就笑痛了呀！"我又好气又好笑。过会儿他也跑过来了。

"喉咙不太舒服，是不是感冒了啊？"

"不是感冒，是疯过头了！"

唉，明明是要凶一下，一不小心，还是把心里满满的爱和感谢洒出来了。

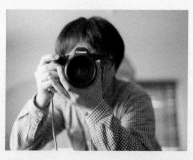

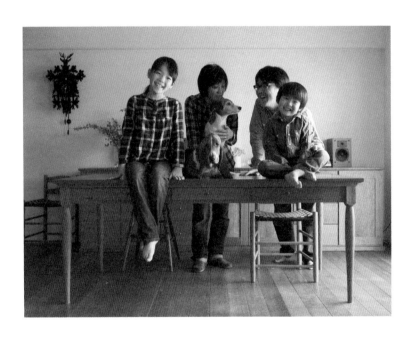

类似后记

傍晚时分，早早泡好澡，早早到阳台上纳凉；
一时兴起去便利店买冰棍来吃；
吃最爱的松屋和果子；
惊讶地看着泡在热水里的新咖啡豆涨得超级大；
偷偷换掉收音机真空管后的窃喜；
偷偷告诉小海作业答案好让她快点做完；
挠小空痒痒；
把豆豆的脸揉得乱七八糟；
和糯米团抱团合战；
和阿达一起等待今天的连续剧；
一边领受着这每一日的小小奖品，
一边满心期待着将来的每一天。
岁月如流，随遇而安。

酒井编辑。设计师叶田，还有一直以来关注着
dacafe日记的读者们，和现在翻开这本书的你们，真
的，谢谢大家。

森友治

森友治（1973—　），日本福冈人，长居福冈。家庭成员有：妻子、两个孩子及两只爱犬。毕业于北里大学兽医畜产系畜产专业，专业方向为猪的行为学。原本希望成为了解猪脾性的设计师，如今虽也的确认真从事着摄影和设计工作，却和猪毫无关系了。

从1999年开始在网上公开拍摄的作品，到现在日访问量已达到7万次。为了不辜负大家的期待，还会继续将日常生活点滴拍摄下来，做成摄影日记公开发表。

注：dacafe并不是一间咖啡店，只是一户三室一厅的住家，也就是我家。之所以叫这个名字，是因为主人是个咖啡痴。

家庭日记网址：

http://www.dacafe.cc/

图书在版编目（CIP）数据

家庭日记：森友治家的故事. 2/（日）森友治摄；潘一玮译. — 北京：北京美术摄影出版社，2014.4
ISBN 978-7-80501-608-5

Ⅰ.①家… Ⅱ.①森… ②潘… Ⅲ.①摄影集—日本—现代 Ⅳ.①J431

中国版本图书馆CIP数据核字（2014）第013990号

北京市版权局著作权合同登记号：01-2012-5349

责任编辑：钱　颖
执行编辑：杜　雪
责任印制：彭军芳

家庭日记
——森友治家的故事　2
JIATING RIJI
[日] 森友治 摄　潘一玮 译
出　版　北京出版集团公司
　　　　北京美术摄影出版社
地　址　北京北三环中路6号
邮　编　100120
网　址　www.bph.com.cn
总发行　北京出版集团公司
发　行　京版北美（北京）文化艺术传媒有限公司
经　销　新华书店
印　刷　北京利丰雅高长城印刷有限公司
版　次　2014年4月第1版第1次印刷
开　本　182毫米×148毫米　1/32
印　张　7
字　数　40千字
书　号　ISBN 978-7-80501-608-5
定　价　69.00元
质量监督电话　010-58572393
责任编辑电话　010-58572632